主编：王重来
编著：陈岫岚
丁蓓莉
谷　吉
郑　文
万　帀

高等艺术院校美术基础系列

中国画工笔基础（第三版）

上海人民美术出版社

图书在版编目（CIP）数据

中国画工笔基础 / 陈岫岚等著. -- 3版. -- 上海：
上海人民美术出版社，2021.1
高等艺术院校美术基础系列
ISBN 978-7-5586-1776-8

Ⅰ．①中… Ⅱ．①陈… Ⅲ．①工笔画－国画技法－高
等学校－教材 Ⅳ．①J212

中国版本图书馆CIP数据核字（2020）第174980号

图文策划：　张旻蕾

高等艺术院校美术基础系列

中国画工笔基础（第三版）

主　　编：　王重来
编　　著：　陈岫岚等
策　　划：　潘志明　张旻蕾
责任编辑：　潘志明
技术编辑：　陈思聪
出版发行：　**上海人民美術出版社**
　　　　　　（上海长乐路672弄33号）
印　　刷：　上海印刷（集团）有限公司
　　　　　　上海中华印刷有限公司
制　　版：　上海立艺彩印制版有限公司
开　　本：　889×1194　1/16　9.5印张
版　　次：　2021年1月第1版
印　　次：　2021年1月第1次
书　　号：　ISBN 978-7-5586-1776-8
定　　价：　74.00元

目 录

第一章　工笔画的沿革/5

第二章　工笔画的工具与用笔/15

　　　　一、工具的准备 / 16

　　　　二、用笔方法 / 19

第三章　工笔画技法分解/21

　　　　一、花鸟画法与步骤 / 22

　　　　（一）花鸟的局部分解画法 / 22

　　　　（二）花鸟的完整步骤画法 / 27

　　　　二、人物画法与步骤 / 36

　　　　（一）头部的基本画法 / 37

　　　　（二）手的基本画法 / 41

　　　　（三）服式的基本画法 / 42

　　　　（四）首饰佩件画法 / 45

　　　　（五）配景画法 / 47

第四章　工笔花鸟画着色方法/49

　　　　一、墨染法 / 50

　　　　二、重染法 / 52

　　　　三、轻染法 / 54

　　　　四、勾染法 / 56

　　　　五、没骨法 / 58

第五章　工笔人物画着色方法/63

　　　　一、淡彩拖染法 / 66

　　　　二、白描淡彩法 / 68

　　　　三、粉填法 / 70

　　　　四、勾勒平涂法 / 72

　　　　五、衬背法 / 74

　　　　六、重彩法 / 76

　　　　七、烘染法 / 78

第六章　工笔画临摹/81

　　　　一、对临法 / 82

　　　　二、意临法 / 84

　　　　三、古代名画临摹 / 85

　　　　（一）《宫乐图》临摹步骤 / 88

　　　　（二）《芙蓉锦鸡图》临摹步骤 / 93

第七章　工笔画写生/99

　　　　一、花鸟画写生 / 100

　　　　（一）花卉写生 / 103

　　　　（二）禽鸟写生 / 105

　　　　（三）花鸟画范图 / 107

　　　　二、人物画写生 / 110

　　　　（一）人物写生步骤 / 112

　　　　（二）人物写生范图 / 117

第八章　工笔画创作/121

　　　　一、花鸟画创作方法 / 122

　　　　（一）牡　丹 / 124

　　　　（二）金丝桃花 / 125

　　　　（三）百合花 / 126

　　　　（四）荷花芦草 / 128

　　　　（五）海棠山雀 / 130

　　　　（六）梧桐珍珠雀 / 132

　　　　（七）梅　鹊 / 134

　　　　（八）鸳　鸯 / 136

　　　　（九）仙　鹤 / 138

　　　　（十）松　鹰 / 140

　　　　二、人物画创作方法 / 142

　　　　范　例 / 147

第一章 工笔画的沿革

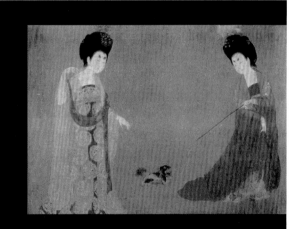

中国工笔画这一艺术形式具有悠久的历史。工笔画是以线为主要造型手段，以笔墨传情达意，以形神兼备、形写神为造型原则，色彩绚丽而韵味十足的一种绘画形式。它使用的工具和材料是传统的笔、墨、纸、砚。经过历代画家的不断创新，我国的工笔画形成了艺术特点鲜明，形式丰富多样，具有很高的审美价值的绘画风格，在世界艺术史上也享有很高的声誉。

工笔人物画是中国画中成熟最早的画科。在新石器时期的岩画中，就出现了人物形象，如内蒙古阴山岩画中表现了人们猎取动物的生活场景。岩画中画有人面像、兽面像、崇神祈祷的舞蹈形象。西安半坡遗址出土的《人面鱼纹陶盆》《人物舞蹈纹饰彩陶盆》等，都是中国人物画的起始。其造型古朴，色彩沉着，线条流畅，富有想象力。五六千年前，我们的祖先就用朴素而明快的线条把鸟、虫、鱼、树叶等形象描绘在陶器上面，表现了人们在生产实践和社会生活中的现象和愿望。

进入夏、商、周以后，有了青铜器文化，鸟兽形象就常出现。战国帛画《龙凤人物图》中侧面而立的女子形象，双手前伸合掌作祈祷状，上方画有一龙一凤。这幅战国帛画的发现，是最早的中国人物画原迹，是研究中国工笔人物画的重要文献。我们从中也可了解到我国绘画最早的就是意象造型，人物形象富有装饰性，并且以线造型为主，线既起到造型作用又起着装饰作用。

我国古代常以"丹青"当作绘画的代称。丹青是指朱砂、石青、石绿等重彩颜料，帛画就用了大量的石色。画面颜色使用了朱砂、铅粉等矿物质颜料，色彩对比强烈而绚丽，具有高度的艺术价值，这反映了古代劳动人民的聪明智慧和绘画才能及审美观点。

在西汉时期漆器上，我们可以看到有朱雀，还有瓦当、画像砖、铜镜、玉器和肖形印，其所表现的内容为花卉、禽鸟、走兽、蔬果、草虫、树石、器物等，还包括人物与动植物生活的场景。

考古发掘发现的大量墓室壁画，使我们看到古人墓葬中很多有艺术价值的中国人物画。如河南密县打虎亭后汉墓室壁画，从设色到造型都发展到了炉火纯青的地步，并且构图很完美，很有壁画构图的设计意

《人物舞蹈纹彩陶盆》

《龙凤人物图》帛画

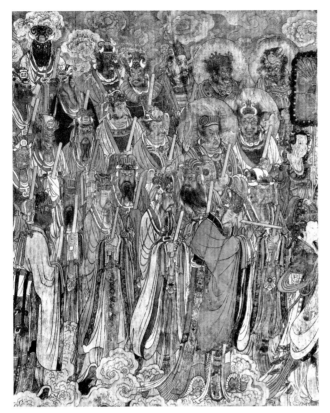

《永乐宫壁画》局部

识。在一幅长构图的画面中画了很多人物，作者在人物的后面、前面，靠一些直线（桌子、地毯）把人物联系起来，使人物不觉得散。另一个是靠曲线与直线的对比手法把人物烘托出来（因为人物是曲线）。画面用的是散点透视取景法，这不仅符合了中国人的审美观点，也强调了画面的平面感效果，具有很强的装饰性。

北魏时期随着佛教的兴起，印度文化和绘画传入中国，这对中国绘画有着一定的影响。国画家们在吸取外来技法的同时，创造了具有立体感的"凹凸"

画法。如南朝画家曹不兴、张僧繇就是这种画法的代表，它是民族传统文化与外来艺术的交流和融汇。

魏晋南北朝时期，宗教艺术在中国兴起，出现了一大批专业画家，其中部分画家已把花鸟画作为专题来描写。这种以花鸟竹石来寓意抒情的题材到五代开始成熟。到宋代，花鸟画已发展成为能与人物画、山水画相抗衡的画种，从而形成三足鼎立之势。

隋唐时期是中国画坛上一个灿烂辉煌的时期，名家辈出，作品众多，风格多样。如"画圣"吴道子，是盛唐时期最负盛名的画家之一。《两京耆旧传》云："寺观之中，吴生图画殿壁，凡三百余堵，变相人物，奇纵异状，无有同者。"他有着极强的绘画功力，能在一日之间绘成嘉陵江三千余里山水的壁画。相传在画丈余人像时，他可以从手或足开始，同样把人物画得生动、准确，充分体现了他绘画技巧的高超。他画的壁画有着"天衣飞扬、满壁风动"的感觉，勾画的衣纹有"吴带当风"之称，故他的人物画风格对后代的绘画影响很大。

位于山西芮城县永乐镇的《永乐宫壁画》是元代道教壁画中最伟大的代表作，其中永乐宫壁画以三清殿和纯阳殿的壁画为代表。三清殿壁画局部为《朝元图》，描绘道教诸神朝拜元始天尊的情景。壁画气势宏伟、庄严肃穆，整体感非常强。画中的女神形象端庄秀美、雍容华贵，其衣纹线条流畅，均用铁线描勾勒，富有弹性，有的衣纹线长达一米，其中有条飘带线长达两米左右，找不到接笔之处。其对玉女形象的描绘也很见功力，服饰上缀有宝珠，头饰用金箔沥粉法画成，造型精确，花冠写实，色彩协调。

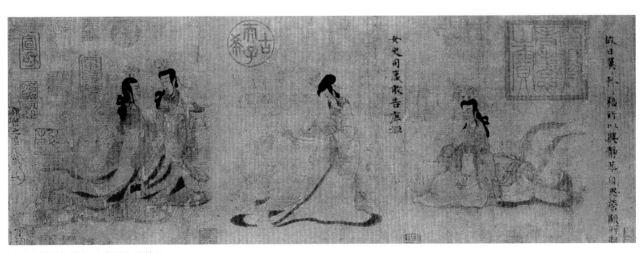

《女史箴图》局部 （东晋）顾恺之

纵观绘画历史长河，中国工笔人物卷轴画，更是绘画史上辉煌的一页。从晋代顾恺之画的《洛神赋图卷》来看，魏晋时期的人物画已经成熟。顾恺之博学多才，有"三绝"之称（才绝、画绝、痴绝）。他重人物画的传神，并提出"传神写照，尽在阿堵中"的论点，及强调人物画的造型是以眼传神的经验总结。同时他主张"以形写神""形神兼备"的绘画原则。他认为："凡画，人最难。"顾恺之在用线上多用高古游丝描，勾出的线粗细一致，压力均匀，富于弹性，有紧劲连绵之感。如《女史箴图》《听琴图》《列女仁智图》等，后人形容顾恺之的线如"春蚕吐丝""行云流水"。

在唐代，卷轴工笔人物画更加成熟，出现了一大批有成就的工笔人物画家。如吴道子、阎立本、张萱、周昉等都是具有很高成就的代表画家。阎立本出身于贵族世家，他的作品基本上是反映宫廷生活，这跟他自身经历有关。其很早做官，后又升至宰相。他的作品《步辇图》，是描写唐太宗接见吐蕃求亲使者禄东赞的真实场景。画中的唐太宗坐在步辇上，宫女们在抬辇，另有两名宫女持扇，一名宫女持伞，形成了一个整体，宫女前后左右有聚有散，画面道具的直线和人的曲线形成了强烈的形式感。其画面处理上非常注重艺术感，主要人物在中间并且画得较大，突出

了唐太宗贵为天子的地位；而宫女属于随从的"小人"，因此在画面上处理也小，这是我国古代人物画特点之一；对应的左半部的三个人，朱衣持笏者为引导官员，身后为禄东赞，再后为一白衣持笏陪同官员。阎立本很注重人物性格的刻画，如唐太宗画得颇有大国风范；红衣引导使者，表情平静，目光坚定，也显示出大臣的风度。

张萱擅于描绘现实生活中的妇女题材，《捣练图》是他的代表作之一。《捣练图》既是描绘唐女制作丝织品的场景，也是表现劳动题材的一个长卷。作者描绘了唐代宫女的捣练劳动情节，如有女执棒捣练，有女正在络线，有女缝制，有女展练，有女持熨斗将练熨平，还有童子钻在练下玩耍，炭盆旁一女子持扇扇火。全卷十二人的形象各具特色，造型大气，体态丰腴优美，反映出盛唐时期的审美时尚。构图上取直线形式与人物形成了节奏感。衣纹处理注重用线表现出丝织品的质感以及形体的结构关系，讲究线条的组织及疏密对比。以较纤细的线描来刻画体态丰满的女性，越发显得女性的柔和和韵味，着色上明艳而不俗。

周昉画的《簪花仕女图》《挥扇仕女图》是唐代人物画的代表作品。周昉的画被人称为"周家样"，成为后代画家的学习范本。《簪花仕女图》为绢本设

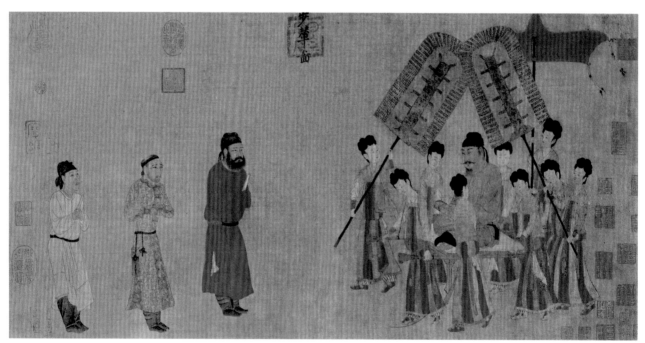

《步辇图》（唐）阎立本

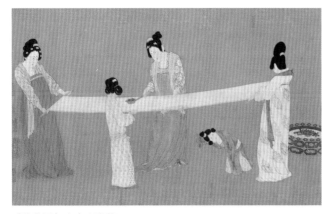

《捣练图》（唐）张萱

色，画中描绘了宫廷贵妇悠缓闲逸的生活。其描绘共六个人，还有小犬和仙鹤，使得画面装饰和谐。衣纹勾线细而富有弹性，设色鲜艳，渲染细腻，特别是在纱的质感表现上很有特点。人物刻画上追求完美，表现出仕女在优美缓慢的活动中，姿态优雅，以及拖地长裙的舞动都给人一种典雅的美。《簪花仕女图》真可说是我国工笔人物画艺术宝库中的一颗璀璨的明珠。

唐代绘画中还有许多描绘马的作品，并形成一种时代风气。有的专以画马，有的专画鞍马。渐渐地，鞍马画便成为一门独立的画科。这一时期较有影响的如韩幹、韩滉，其代表作品有《牧马图》《五牛图》等。

到了五代，顾闳中画的《韩熙载夜宴图》是叙事性很强的绘画，画面中人物的动作、表情、构图等方面都很讲究。画面有听乐、观舞、歇息、清吹、散宴等场景。人物布置有聚有散，一些道具如床、屏风等在画面中起到分隔、构图的作用，整幅画面给人一种音乐的韵律感。作者表现了韩熙载的忧郁情绪与一种极不协调的欢乐夜宴形成强烈对比，从而增加了作品思想内涵的力度。这在中国传统工笔人物画中是不多见的，可以说顾闳中又把唐代工笔人物画向前推进了一步。

《朝元仙仗图》代表了宋代道释人物画的最高水准。作品采用白描手法，线条韵律感强，构图饱满。作者武宗元在对宏大场面的把握和细节的描绘上表现都很精彩。画家善于运用长而流畅茂密的线条，表现出女仙们飘动的衣裙。线条的密集飘逸，与吴道子"吴带当风"的神韵很近似。其在人物动态的安排上有一种秩序美，在秩序里又有变化，如乐队中间一位吹笛女仙，缓缓把头转向后边，在一组很有秩序的人群中显得特别突出，并与后边人群有一个呼应关系，耐人寻味。其在五官刻画上也很细腻，使得人物的面部特征更加突出。

花鸟画发展到唐代，也正式成为一门独立的画科。到了五代，西蜀的黄筌和南唐的徐熙的出现，更

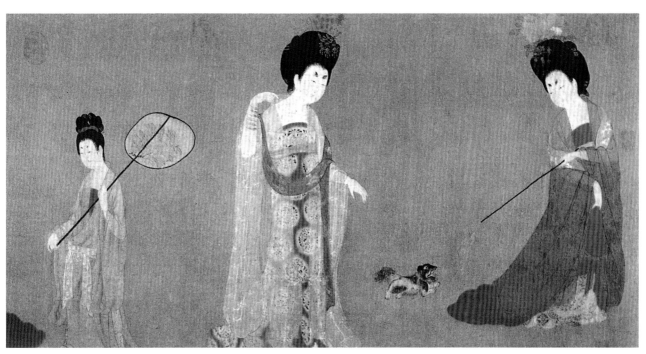

《簪花仕女图》局部（唐）周昉

是推动了花鸟画的艺术发展。绘画艺术到了北宋时期，和唐代一样，是中国花鸟绘画史上又一个光辉灿烂的时期。朝廷设立了翰林图画院，皇帝亲善绘画，又设立画学。在宫廷画院中活跃着大批有才华的专业画家，他们对宋代的绘画繁荣起着重要作用。

追求精工写实的工笔花鸟画发展到宋代已达到鼎盛，成为中国花鸟画的黄金时代。郭若虚在《图画见闻志》中说："画翎毛者，必须知识诸禽形体名件。"宋人这种审物不苟的观察精神与其笔下的生动物象是相匹配的，从而达到了"古不及近"的成就。

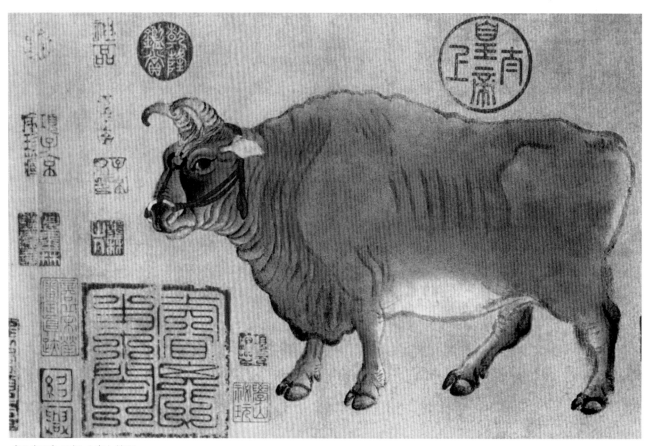

《五牛图》局部（唐）韩滉

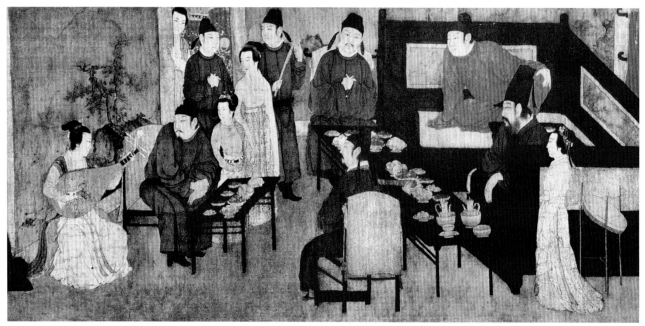

《韩熙载夜宴图》局部（五代）顾闳中

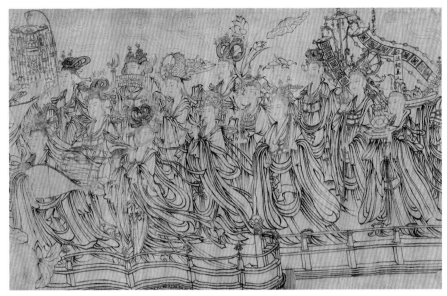

宋代花鸟画是在继承五代花鸟画的基础上发展起来的，后蜀的黄筌和南唐的徐熙皆以写生形成了各自的风格，画史上称"黄家富贵，徐熙野逸"。黄筌父子以"勾勒填彩，旨趣浓艳"的画风绘珍禽瑞鸟、奇石异卉，左右宋初至宋神宗时代达百年之久，成一时之标准。南唐徐熙以"落墨为格，杂彩副之"的画法写"汀花野竹、水鸟渊鱼"，其追求的"野逸"之趣为后来的宋元文人画家所继承和发展。

黄筌、徐熙之后，五代的写生精神仍为宋代画家们所恪守。如北宋中期的崔白，他以大幅作品为主，多以水墨表现物象，追求表现对象间的矛盾冲突，以产生画面的动势，作品具有荒疏、雅逸的趣味。被称为"古来写生人，妙绝如似昌"的赵昌擅画花果，他对色彩的运用极尽其妙。他们的作品都不断地体现和深化了写实的内涵。

花鸟作为一种绘画样式经常出现在宋代翰林图画院画师的笔下，这当然与宋徽宗对翰林图画院的重视有关。他重视观察物理，倡导写生，在传神基础上注重诗意和画意的营造。当然生活的安逸也能使画家们致力于对花卉、翎毛这些细小事物的观察和表现。因此，我们看到在现存大量的院体画中，一株花、一对蝴蝶、一只鸣禽，或一丛新竹，皆成为画家表现的题

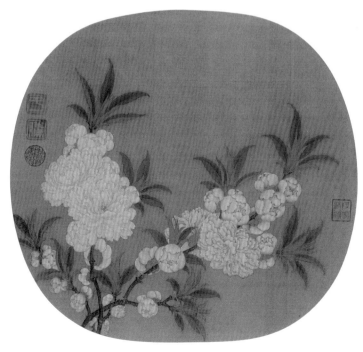

《碧桃图》（宋）佚名

材，而且大都以方寸之间的小品形式出现。这些作品的特点是准确、细腻的形象刻画合乎于自然规律，增加了绘画的趣味性和严肃性；其与诗意的结合，表现出了优雅、含蓄的诗情画意之意境。

明初，花鸟画恢复宋法，以边景昭、吕纪为代表，精工细密，画法上并无新意，工笔花鸟画法也日趋颓废。然而，水墨写意花鸟画却取而代之，并开始蓬勃发展起来。

纵览中国花鸟画史，明代中叶吴门绘画乃是一个重要时期，其中尤以沈周为一道分水岭。在沈周之前，虽有写意花鸟，但发展尚不完善，其主流乃是以勾勒晕染为主的工笔画法。沈周之后，虽仍有工笔画法，但其主流乃是写意一派，由小写意到大写意，其间还发展了没骨画法。

康熙至乾隆初期，宫廷画家中以焦秉贞和冷枚两人成就最高，他们都以人物仕女画为主。焦秉贞，字尔正，山东济宁人。除人物仕女画之外，他还擅长画山水、花卉。他的主要画法是工笔重彩，用线极为工整细柔，设色浓重明艳，是典型的院画风格。同时，他在透视和明暗处理上参用西洋画法，追求视觉真实，在清宫院画中影响很大，有众多弟子。

乾隆时期，宫中画家虽多，但在画法和风格上并没有明显的创造性，大多沿袭前人的路子走下来。

自18世纪末到19世纪中叶，清代绘画处于相对

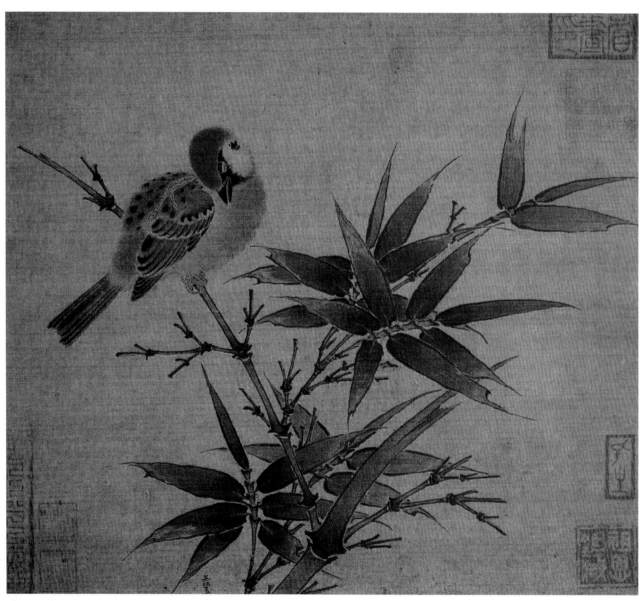

《竹雀图》（宋）吴炳

沉寂的状态。在人物画方面主要有改琦、费丹旭、任熊、任薰等。

中国工笔画在各个历史时期都有所发展，最终形成了个性鲜明，形式丰富多样的艺术特点。前人的画无论从构图上还是造型上和线条的组织上，以及用笔用墨上都给人留下深刻的印象。中国古代工笔画留世作品很多，为我们今天研究中国画提供了很好的素材，对中国工笔画的发展起到了推动作用。

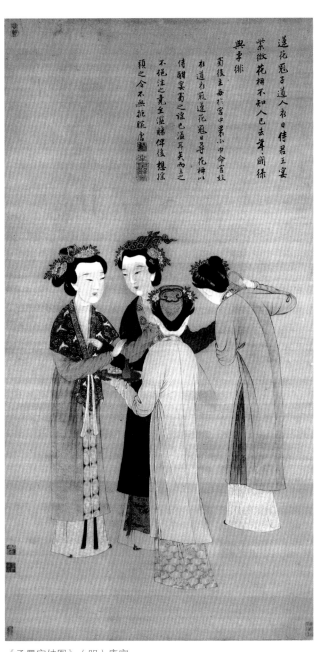

《孟蜀宫妓图》（明）唐寅

《麻姑献寿图》（清）任薰

《群仙祝寿图》局部（清）任伯年

工笔画的沿革　每周4课时

教学目的

了解中国工笔画的历史发展轨迹。

促成目的

1.了解中国工笔画发展历史；

2.熟悉优秀中国工笔绘画作品；

3.分析优秀中国工笔画作品的风格与艺术表现形式；

4.熟悉中国工笔画熟纸材料的性能。

活动设计

1.通过多媒体向学生展示中外优秀中国工笔画作品；

2.带领学生去图书馆查阅优秀作品资料；

3.带领学生看画展。

经典解读

图解中国历代工笔画优秀作品。

难　点

通过欣赏知道各个朝代中国工笔画发展及画家、代表作品。

要　求

注重传承，体现中国工笔画发展及知识掌握。

相关实践知识

学生自行选择一幅优秀中国工笔画作品进行赏析。

相关拓展知识

熟悉中国画的造型艺术及诗、书、画、印为一体独特的艺术表现形式。

第二章 工笔画的工具与用笔

一、工具的准备

绘画作品，由于使用的工具和材料不同，决定了它的画种。工笔画使用的是尖头毛笔、熟宣、绢、墨、砚等工具。既然笔、墨、纸、砚是中国画的主要工具，我们必须了解并通过实践巧妙地运用掌握这些工具，才能充分发挥其应有的作用。

衣纹笔（或叶筋笔）：工笔画勾线用。

白云笔（大、中、小各二支）：工笔画渲染用。

板刷（排笔，大小各一支）：刷大面积用。用羊毫制成，性柔软，含水量大。

选毛笔要尖、齐、圆、健。尖是笔锋尖锐，齐是修削得整齐，圆是饱满，健是笔有弹性。

保护笔的方法：笔用后用清水冲洗干净悬挂，长时间不用要防虫蛀。

笔洗

调色盒

墨

砚：我国名砚有端砚（广东省肇庆市产），歙砚（安徽歙县龙尾溪产），还有山西五台县的五台砚，甘肃临洮的洮砚等。凡是石质坚细，磨时易于下墨，研出来的墨干得慢为好砚。砚要勤洗，勿留宿墨，宿墨脱胶不好用。

笔洗：贮水洗笔用，备两个，一是清墨笔洗，一是清色笔洗。

调色碟：瓷碟，备四五个。

墨分松烟、油烟、漆烟三类。松烟黑而无光，油烟、漆烟黑而有光泽，一般工笔画用油烟。现在很多人用"一得阁""曹素功"墨汁也可以。

颜料分不透明矿物质颜料和透明的植物性颜料。

矿物质颜料为（石色）：石青、石绿、朱砂、铅粉、石黄、朱磦。赭石是中性。

植物性颜料（水色）：花青、藤黄、胭脂、曙红等等。

中国画颜料很多是间色和复色调出来的，色显得很沉着，现代画家有时常用水彩、水粉、丙烯代替或结合使用。

胶：明胶、桃胶都可用，用温水化开。

明矾，与胶水溶合可制熟宣、熟绢，有些熟宣、熟绢漏矾，配上明胶和矾在一起，刷上一二遍就不漏矾了。画工笔画常用胶矾水，在染色过程中，染了几遍后就不易加深了，底色易于泛起，这时要平涂一遍胶矾水，干后再染色就易加深。胶矾水起到固定作用，特别是上石色，如石青、石绿、朱砂等，一定要加胶矾水固定，古人云"三烘九染"就是指上胶矾水。胶矾水的配制方法是"二胶一矾二斤半水"，即二两胶、一两矾、二斤半水，换成现在的计量单位是：100克胶＋50克明矾＋1250克水，或10克胶＋5克明矾＋125克水。

墨汁

笔架

胶一般用桃胶，即是桃树上虫蛀后分泌出来的透明状物；矾是指明矾，即钾明矾，为食品的添加剂或净水剂，化工商店有卖。用时要把矾砸成极小的颗粒，以便于溶解。配制胶矾水时，要先把胶水用热水溶化，再加入矾，也可以把胶和矾按适当的比例配好，置于容器中，将适量的热水注入，用小棍搅动待全部溶解即为胶矾水。夏季气温高，胶矾水不宜存放时间长，否则可能有臭味，这样就失去了黏性，就不能再用了。上胶矾水时不能在纸上积存，以免不易于着色。

纸：画工笔用熟宣、熟绢。熟宣有冰雪宣、云母宣、冰雪书画宣等。

绢：分生绢、熟绢。

颜料

二、用笔方法

　　精细入微地表现对象，格法精严，是培养我们认真严谨作画的方法。如在工笔人物画中，在对象纷乱的衣纹中提炼概括，反对如实描写，因此线描在工笔人物画中很重要。再如工笔花鸟画在对花的刻画中，每片花瓣，每片叶子，其来龙去脉笔笔要交代清。

　　中国画重神似，讲究笔到意到。可以说用笔的好坏，直接关系到作品意境的优劣。用笔的轻重、刚柔，运笔的缓急、迟涩，笔锋的正侧、顺逆，在纸上留下不同质感的线条（笔迹），体现出不同的主观情绪，而这些线条的粗细、长短、刚柔、畅涩、苍润也就形成画中特有的审美意趣。所以，无论是画人物、山水还是花鸟，"笔法"是必不可少的一门技艺。

　　毛笔、宣纸等工具性能决定，产生了中国特有的绘画美学价值。画家通过笔墨，作画的情绪，来表现意图。南齐谢赫的"六法"曾把"骨法用笔"放在第二位。勾线讲究三个步骤："起、行、收"，讲究"一波三折"，起笔藏锋，收笔回锋，行笔不平、不滑、不直、不浮，画出的线如"屋漏痕""锥画沙""虫蚀木""行云流水"，用笔上有粗细、干湿、浓淡、虚实、曲直、疏密、枯润、缓急、刚柔等丰富变化，根据不同对象、不同质地去运用这些变化，从而以笔形参造型（如画侧面鼻梁那条线，在鼻根顿笔、行，到鼻梁提笔，鼻梁骨顿笔、行，然后再顿笔、行、画鼻头），达到"传神写照""气韵生动"的艺术效果。这里还有一个熟悉材料的过程，所谓熟能生巧，这需要我们在实践中不断去探索，找出更多种线的表现形式。

　　笔有笔锋、笔腰、笔根，笔可中、侧、逆、拖、散用。画画讲究中锋用笔，行笔时笔锋在画出线的中间，称中锋用笔，有古朴、凝重、圆浑感。侧锋用笔：笔锋侧下，画出的线笔锋在线的一边，笔痕变化较多，有时出现一面光，一面成锯齿形，能同时表现线与面。逆锋，将笔头倒逆而行，正好与顺笔相反，顺笔是笔根在前，笔尖在后，逆笔是笔尖在前笔根在后，自上而下，自右而左逆锋而行。逆锋如"犁垦地"，行笔艰涩，笔痕斑驳、苍劲、有古拙感。拖锋用笔，笔锋卧于画面，顺毛而行，画出的线有流畅、

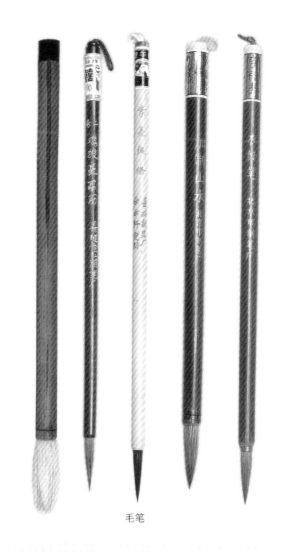

毛笔

疏密勾线

轻松感。散锋用笔，笔毛散而行，有轻松飘逸感。

　　凡行笔都有起、行、收三个基本动作。起笔注意逆入藏锋，以求自然含蓄，欲上先下，欲左先右之意，"无往不复，无垂不缩"，运笔一定要掌握好用笔的力度。

　　行笔时注意用笔的速度、快慢、轻重、顿挫、转折等变化，这样画出的线变化丰富，艺术感强。

工笔画的用具与用笔　每周2课时

教学目的

了解中国工笔画的用具与用笔。

促成目的

1.了解中国工笔画的主要工具；

2.掌握并实践巧妙地运用这些工具；

3.熟悉中国工笔画熟纸材料的性能；

4.掌握行笔时注意用笔的速度、快慢、轻重、顿挫、转折等变化。

要　求

注重传承，掌握中国工笔画用笔方法。

第三章　工笔画技法分解

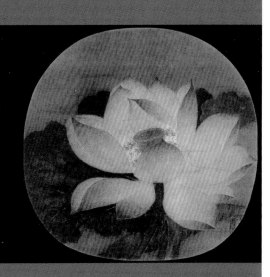

一、花鸟画法与步骤

（一）花鸟的局部分解画法

1. 花的结构与画法

花的结构由花瓣、花蕊、花托等组成。

(1) 淡彩画法

①用淡墨勾线。

②再用淡曙红色渲染花瓣。

③继续用淡曙红色渲染每片花瓣，正面的花瓣深些，背面的要浅些；花蒂用三碌色平涂；淡胭脂色勾剔花丝。

④花瓣边缘用白粉色由外向内渲染；花蒂用胭脂色稍染；较深胭脂色点花蕊，点花蕊时的笔需用中锋，这样花蕊显得圆润厚实。

(2) 重彩画法

①用稍浓墨勾出花瓣形状。

②朱碟色平涂花瓣，不要太浓，可平涂一两次。

③用曙红色渲染，结构线旁留出空白水线。

④曙红色再染二三次，背面的花瓣稍淡些。

⑤曙红色加朱砂色平罩花瓣，包括背面的和水线。花色如需暗些，可加少许花青色。注意平罩色需二三次。

⑥待花瓣色干透后，用淡墨渲染花瓣的层次、结构，背面的花瓣稍淡。此画法是表现暗红色的花，如需画紫红色的花，可用花青色渲染。最后用墨或金、银色勾勒花瓣的结构线。

花瓣结构剖证

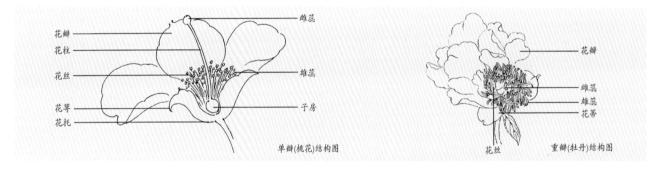

花瓣｜雌蕊
花柱
花丝｜雄蕊
花萼｜子房
花托

单瓣(桃花)结构图

花瓣
雌蕊
雄蕊
花蒂

花丝　　重瓣(牡丹)结构图

花瓣的画法

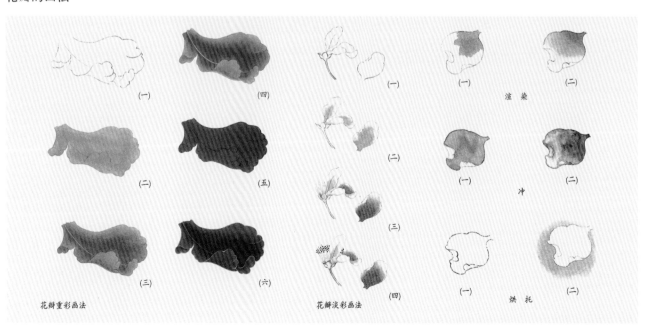

(一)　　(四)

(二)　　(五)

(三)　　(六)

花瓣重彩画法

(一)

(二)

(三)

(四)

花瓣淡彩画法

(一)　(二)
渲　染

(一)　(二)
冲

(一)　(二)
烘　托

2.叶、梗的结构与画法

(1)叶的结构

叶子由叶缘、叶基、叶尖、侧脉、中脉、托叶、叶柄等组成。大部分叶子大同小异，只要了解了其基本结构即可。

以下选择了各种常见的叶子，分为叶形和叶序两部分，具有一定的代表性，可作创作时参考用。

叶的结构剖证（全叶型）

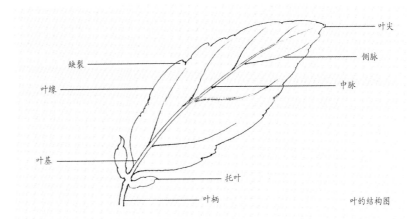

叶的结构图

叶形、叶序图例

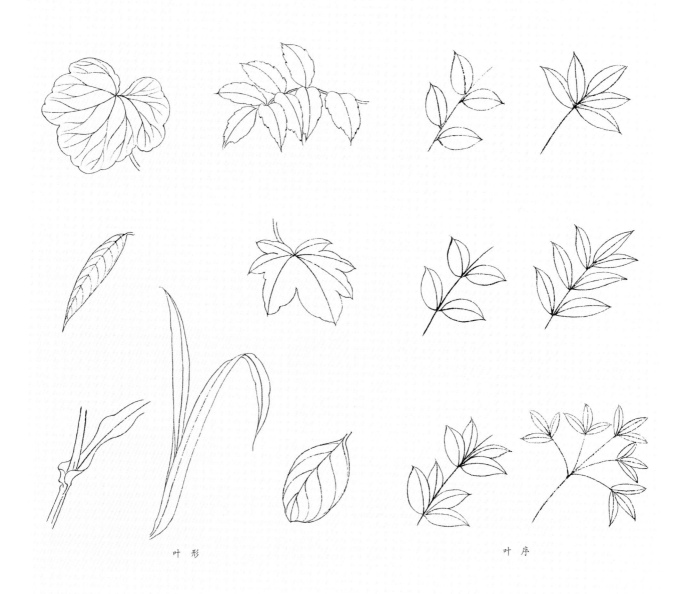

叶　形

叶　序

(2)叶、梗的画法

①用较深的墨色勾线，勾叶时用线须流畅有弹性；勾枝梗时笔可用中锋，侧锋相间，用线有转折、顿挫，以表现出质感。

②淡花青色渲染正面叶，在叶中脉边留出一条白色空处，也称之为水线，以突出叶脉的立体感。用淡墨皴擦枝梗，以显现枝梗的体积感和质感。

③正面叶继续用花青色渲染二三次，背叶用淡绿色渲染，枝梗用淡墨染出立体感来。

④用淡绿色平罩正面叶，包括水线；背叶边缘用三碌染一次；枝梗用淡赭石平罩，待色干后，叶片用淡花青色勾勒叶脉。

叶、梗的画法

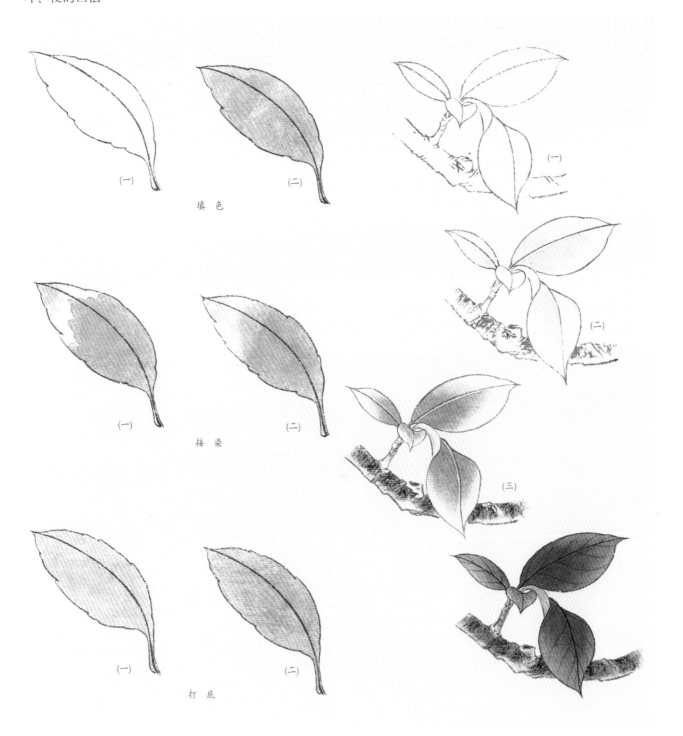

填色

（一）　　（二）

接染

（一）　　（二）

打底

（一）　　（二）

（一）

（二）

（三）

3. 鸟的结构与画法

鸟的种类大致可分为雀类和鹰类，其基本的结构由额、嘴、颈、翼、尾等组成。

鸟类的写生主要是速写、默写。鸟的活动很快，不同于写生植物那样可以细描，因此写生鸟时主要是花大量时间从多个角度仔细观察、理解，然后记录并默写。经常对鸟写生，训练形象的记忆力和默写能力是十分重要的，这样在花鸟创作时可以表现鸟的生动神态。

鹰类结构图

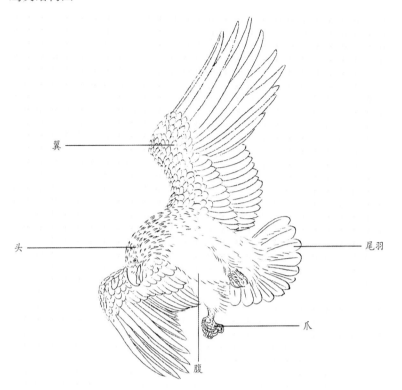

雀类结构图

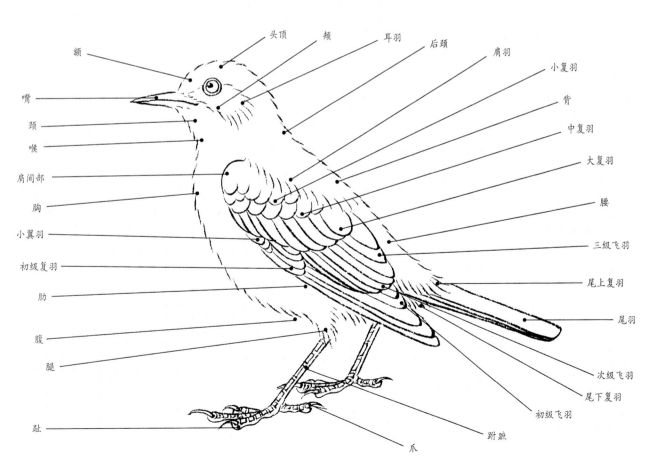

4. 鸟的步骤画法

①用淡墨勾画各部位羽毛，以虚线画头、背、喉、胸、腹等部位。

②用很淡的墨渲染各部位的每片羽毛，稍染出鸟体的立体感。

③继续用淡墨一层层渲染加深，直至所需的深度。注意不要用浓墨一次染到所需的深度，这样会使墨在纸上留下笔痕，并使墨色显得呆板，无滋润感。

④花青色加水调至透明，虚线处用清水笔接染下；颊、腹等处用白粉渲染；眼用赭红色罩一下；最后将蘸上较淡墨色（可根据鸟羽色的深浅变化来上墨色）的笔尖捏扁丝毛，或一根一根绘毛也可。绘毛时手腕放松，用笔顺畅，绘出的细小羽毛要有蓬松感，丝毛时特别还要注意的是，羽毛的走势必须根据鸟体羽毛的排列，不可混乱。

鸟的步骤画法

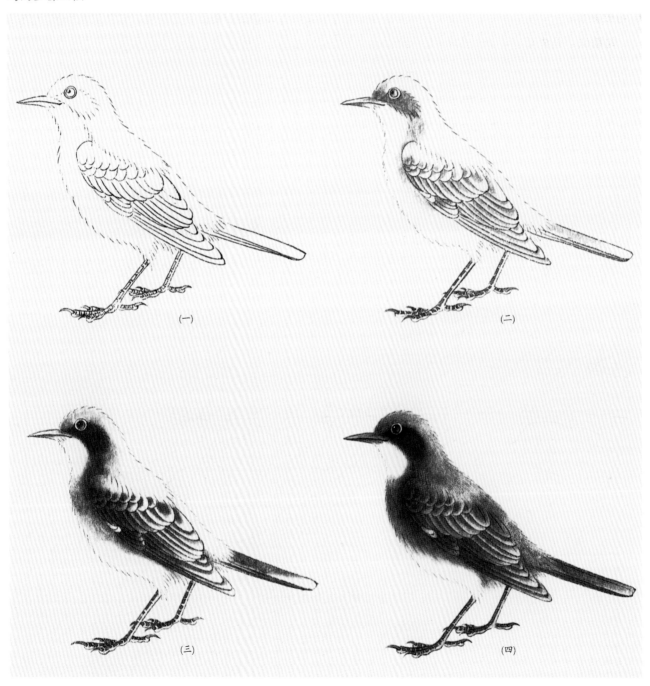

（一）

（二）

（三）

（四）

（二）花鸟的完整步骤画法

工笔花鸟画的表现手法自唐宋以后已经基本定形，虽经历元、明、清的不断探索拓展，原有的技法得到了进一步的完善，但基本面貌依然保存下来。

归纳起来，主要手法有勾勒、勾填、没骨三类。到今天，随着时代的进步与发展，各类手法，都有互相的接近和彼此渗透的表现。传统的勾勒和勾填法等，大部分画家在实际创作中，也早已无明显的界限，只要造型需要，审美需要，各种手法都可能出现在同件作品中。

1. 勾勒画法

勾勒法，是先以淡墨或深墨勾出对象轮廓，然后用"层染"的方法着色。层染，就是先染一道色，等干后再染一道色，这样层层染上，少则两次，多则十来次。色可压住墨线，也可留出墨线，染成之后，再用重墨或浓色在原来的轮廓上复勾，这次复勾即称"勒"。"勒"的要求，不仅在使轮廓更趋清楚、精神，而且要根据对象的不同质感，来决定用线的粗细、浓淡、刚柔、虚实；根据对象的色彩来决定是用墨还是用色，以使对象更加丰满生动。重彩画多用此法。

(1) 重彩牡丹步骤画法

①用稍浓墨线勾画出花和叶的形态，勾花卉的用线细些，注意花瓣的转折变化；勾叶的线条稍粗些，注意用线的弹性和力度。

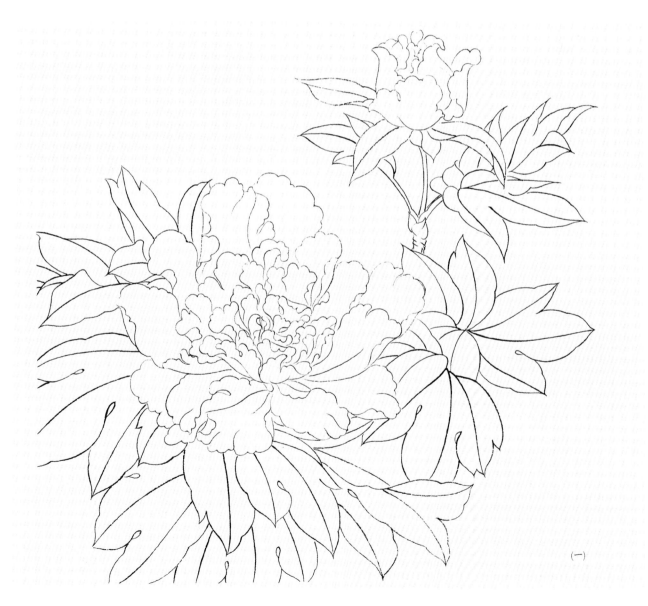

（一）

②用较薄的朱磦色平涂花，色彩干了后再涂一次。用曙红色渲染每片花瓣，约四次左右，直至所需的浓度。

用较淡的花青色渲染正面叶，留出叶脉边的空白水线，依此类推渲染两至五次，在一组叶中，前面的叶淡些，重叠在后的叶深些，以表现出叶与叶之间的明暗关系。花青色渲染完成后，用绿色平涂正叶，并渲染后面的叶。

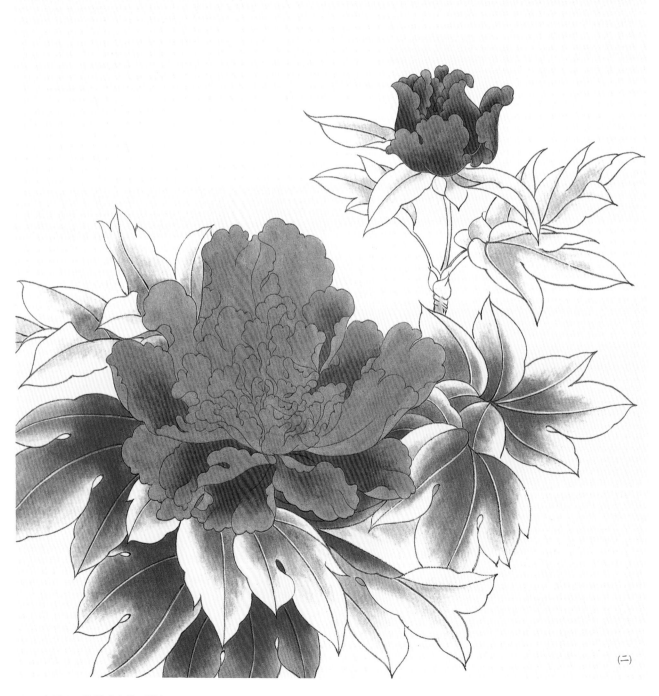

（二）

③曙红色加朱磲色平罩整朵花一两次，待颜色干透后，用淡墨渲染花瓣与花瓣间的关系和层次，渲染的次数可根据花朵颜色的深浅决定。最后用墨线重新勾勒整朵花。重彩画法也常用金、银色线勾勒，白粉加粉黄色来点画花蕊。

正面的叶用绿色全部平涂完成后，背面的叶用薄三碌平涂，待干后用较淡胭脂色渲染花蒂、背叶的边缘。最后根据需要可用花青色勾勒整片叶的叶脉。

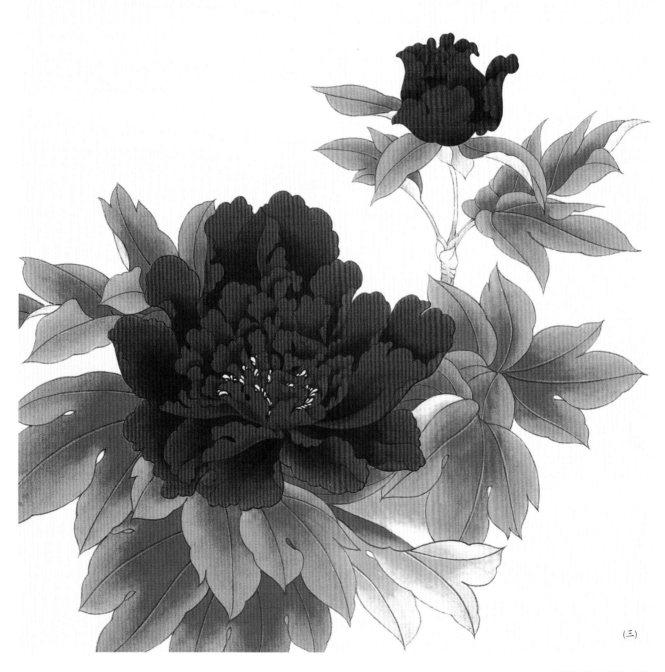

（三）

2. 没骨画法

　　没骨法是宋代画家徐熙、徐崇嗣祖孙一派创造而流传下来的。清代恽南田最擅长此法，并有自己创造的风格。其后近代广东的居廉、居巢兄弟继承并加以发展，创造了撞水、撞粉的方法，逐步形成了近代画坛称之为岭南画派的独特风格。没骨法是花鸟画科中不同于勾填法的另一种工细虚实手法。

　　没骨法画法不用勾轮廓线，直接以纸或绢覆盖在底稿上（也可用铅笔细线轻轻在纸、绢上勾出轮廓线），用毛笔蘸色依浓淡轻重依次画出对象的质感、

色感。常常强调一次成功，其水分感强，清丽有神，有不足之处也可稍加补染。此画法要求轮廓清晰，层次清楚，用色追求鲜明滋润，强调水分感，又要沉着雅清。尽管画面没有轮廓线，但仍要骨气充实，避免纤柔。所以在造型上更多推敲，要追慕自然物象那种蓬勃向荣的生气，那么画就自然、挺拔、有神，不至于柔弱。

　　没骨法并不是全不用线，除了轮廓外，叶脉、花筋、鸟类的毛羽，都仍然要勾线、要丝毛的，但必须待色彩完成之后再进行勾线丝毛。要特别注意与色彩

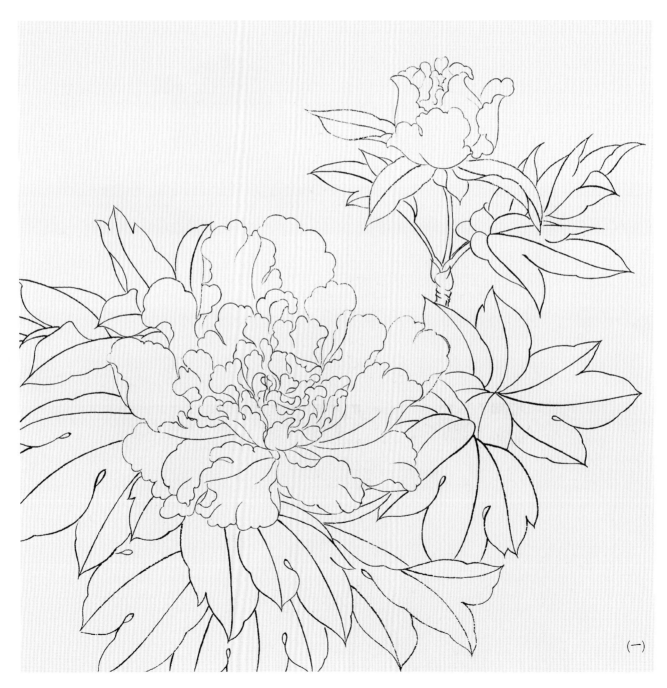

（一）

融和一体，线要溶入色中，忌浮在色上。

没骨画法与勾填画法不同，除轮廓线有无之外，还在使用色彩的方法上，勾填是依靠层层渲染来完成浓淡的过渡，而没骨是以两色或多色相接相撞的方法来取得色彩深浅的变化。前面介绍的接染、冲撞设色法就是用于没骨画的画法，没骨画法使用水的要求特别地精细，这由调色的浓淡、到纸面着色着水的多少有关。调色过浓，必使颜色在纸面上凝滞难自理；调色过淡则会使画面分量不足，纸上的色含水量多少，也会影响画面的处理，因此必须在反复的实践中琢磨

尝试。总之，没骨画的效果既要求写实细致、形神兼具，又要丰富而和谐、鲜丽而雅洁，有一种透明、清俊之气。

（1）淡彩牡丹步骤画法

①用浓墨先勾画好牡丹花的白描稿。

②将白描稿衬在熟宣下面，用淡曙红色渲染每片花瓣，花瓣与花瓣之间要留一些结构线，正面和背面的花瓣层层渲染时要有深浅区分。另一种方法也可用接染的方法来进行。

调一绿色，平涂每片叶，水分稍多些，在未干之

（二）

前冲入淡赭石色，形成两色浸渗的丰富色彩。注意每片叶之间和叶脉都须留空白线，一是突出叶的结构造型，二是冲入的色不会混入邻近的叶片。

③花瓣边缘用白粉由外向内渲染，如用曙红和白粉接染的方法就不需染白粉了。用粉黄点画花蕊。

待每片叶的水分都干透后，用绿色染出正、背叶的深浅，以及重叠在后面叶片和前面叶片之间的关系。最后也可用较深的绿色勾勒叶脉。

（三）

3. 勾填画法

勾填法是在唐、宋时期就已基本形成，直至现在仍作为工笔画普遍使用的一种手法。先用色、墨或浓淡墨勾出物象的基本形态。勾线之前，要仔细思考作品各部分的组成情况，包括物象的形象、神态、色彩、空间层次、虚实的安排、重彩还是淡彩，如是重彩，一般花冠的线要柔细些，因为淡色的花瓣大都给人以柔薄的感觉，叶片用墨较深，用线要硬挺些，叶片质感要比花瓣厚实些。勾画枝干、湖石等，则用笔上要多顿挫，墨色要深；夹干夹湿，以适合对象表皮的粗糙与皱褶状况。线条勾完，然后填色，一般先重色后轻色，先石色后水色。填色要注意沿墨色的内沿行笔，色不可侵线，也叫"色不侵墨"，又要紧接线沿不留空隙，尽可能色线一体。此法设色一般多用平涂，但也有采用渲染的手法。

（1）花、鸟组合步骤画法（相思鸟与杜鹃）

①用黑勾画成白描，勾花的用线要纤细有韧性；勾叶的线条要稍浓有弹性，勾枝梗的线要顿挫有质

（一）

感。用淡墨勾画鸟的各部位羽毛、头、背、喉、胸部位是用虚线。

②将绢反过来，在花朵的反面平涂一遍白粉，待色十透后，开始在正面渲染紫色。

将绢反过来，在叶反面平涂一遍三碌，并连花蒂一起平涂。待色干透后，在正面用花青色渲染，直至所需的深度。

梗：用墨渲染节结、结构转折处。

鸟：淡墨渲染每片羽毛及其他部位，留出眼圈周围刻颏、喉、腹等部位空白。淡墨染至所需的深度。

③紫色渲染结束后，在花瓣边缘用白粉由外向内渲染，待干后用紫色点画花瓣上的斑点，点斑点时需

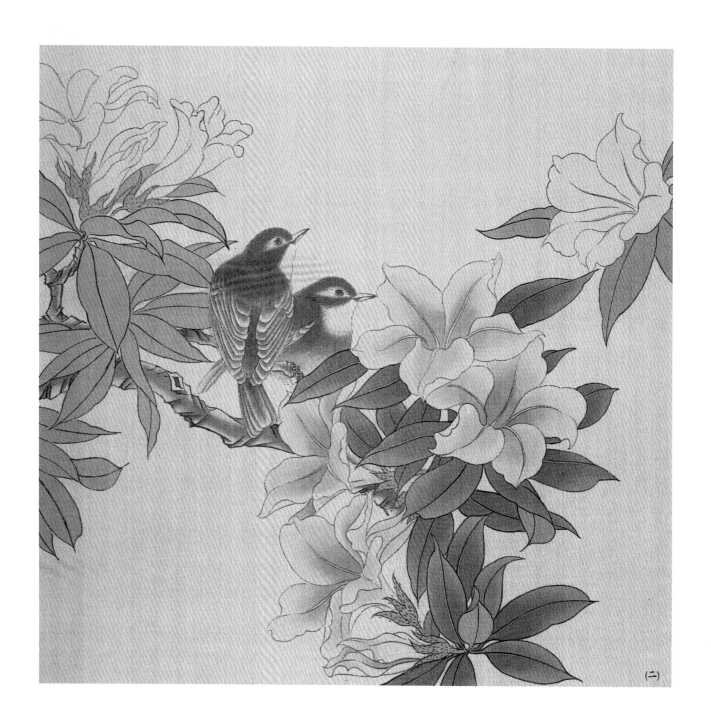

(二)

注意斑点呈放射状排列，然后用粉黄色点画花蕊。

用绿色平罩正面叶和花蒂，绿色染背面叶，用三碌染叶边缘，由外向内渲染，并一起染花蒂。

画梗时，将绢反过来，在反面平涂一层赭石即可。如纸本，则不用将纸反过来。

画鸟时，除眼圈、颔、喉、腹、飞羽等部位，通体罩一层薄花青；眼圈、颔、喉，用黄色渲染；腹用白色渲染；嘴用朱砂色；眼为赭红；飞羽染些朱红和黄色；最后将蘸墨的笔捏扁丝毛；眼圈、颔、喉、腹部用白粉丝毛；深墨勾勒嘴线、眼圈线、点睛等。

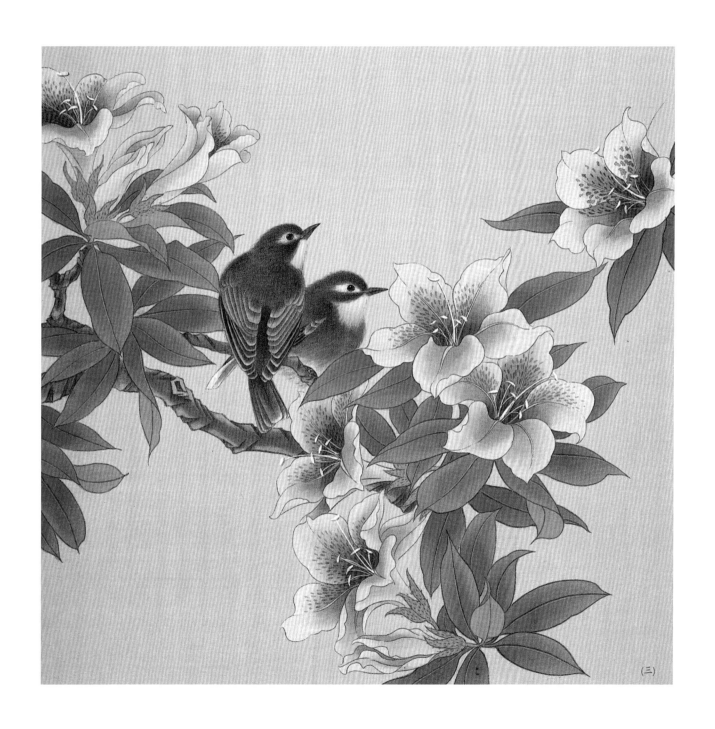

（三）

二、人物画法与步骤

中国的工笔仕女画经过几千年来历代画家与民间艺师的创作实践，技艺不断完善，尤其在唐、宋两代，得到了更好的发展，当时人总结出了一套完整的工笔画技巧，我们在学习与创作古代仕女画时，必须依据史料与生活的感受来进行构思，严格遵循人们的历史性、典型性与真实性。

画仕女主要特征在于发型、头饰和衣服的具体表现。发型有结鬟式、盘叠式等，头饰有簪、钗等，服式有上衣、下衣两大类。下图为根据仕女画的普遍装束而列举的各种名称，可供学习者参考。

服饰各部位名称

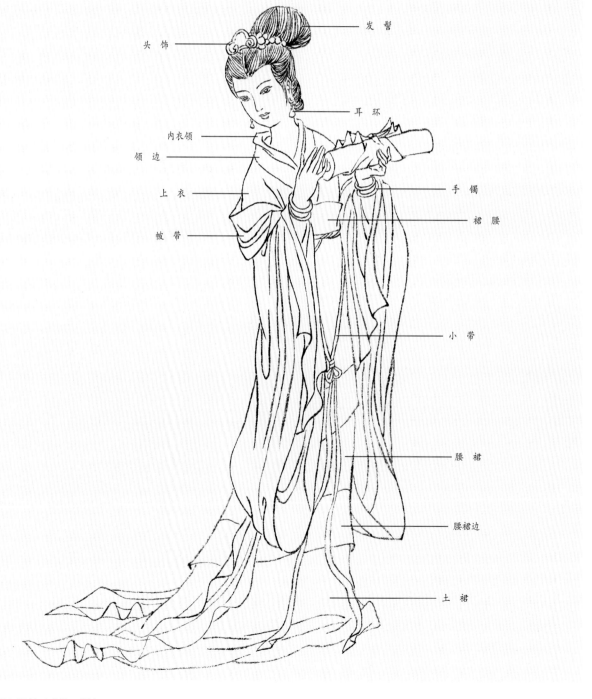

头饰

发髻

耳环

内衣领

领边

上衣

手镯

裙腰

帔带

小带

腰裙

腰裙边

土裙

（一）头部基本画法

画工笔仕女画，首先要了解其基本特点，尤其如头部的发髻、首饰等，由于所处的时代、身份不同而又有所变化，所以画好仕女画，我们还有许多画外功夫需不断学习、提高，这样才能画出人物丰富的内涵和真实特性。

1.五官

(1)白描

五官即指眉、眼、鼻、嘴、耳五个部分。仕女画中的眉一般画得较为细长、有弹性；眼睛要画得清秀，明亮，柔美；鼻子线条较长，转折处要圆润；嘴唇线条变化小，注意对称、柔和。耳的内部轮廓线变化较多，注意在平时练熟，这样才能保持线条流畅，不呆板。

(2)上色

眉、眼珠可用赭石色略加淡墨来进行。眼珠不宜太深，要有透明感。

耳的上色是先用淡色朱磦在耳的线形边上微染一遍，再用极淡朱磦罩染一下。

嘴唇，是脸上颜色最突出的地方，上色非常关键，先用朱磦略加大红，微染一遍，将干时，再用朱磦加大红染一遍，注意不要过头，也不要太淡，适可而止。

如果颜色上完后，原来的淡墨线被覆盖后，不够清晰时，可以干后再用淡墨或赭色复勾一遍，使五官更见精神。

五官基本画法图例

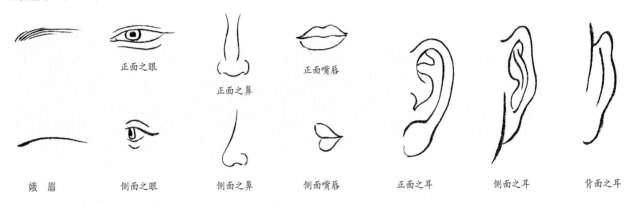

正面之眼　　正面之鼻　　正面嘴唇

娥眉　　侧面之眼　　侧面之鼻　　侧面嘴唇　　正面之耳　　侧面之耳　　背面之耳

五官上色步骤

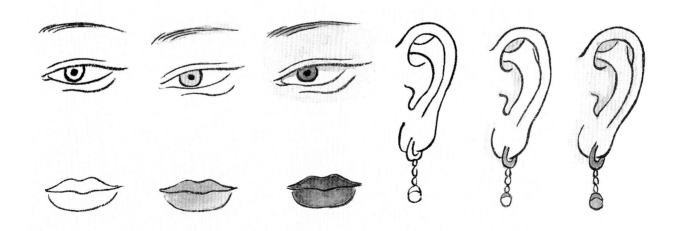

2. 发 型

仕女的发髻造型是头部的重要装饰，能增加其仪容的俊美，仕女的发髻造型非常丰富，尤其是在汉、唐时期，发型的装饰变化更为精致而艳丽。

仕女的发髻名称不下百余种，将其归类，主要分为结椎式、拧旋式、结鬟式、对称式等几种。

(1) 结椎式

这类发型在古代妇女中最为普遍，历代均用，延续时间最长，从商周到明清均有沿用，这种发式的梳编方法是将头发扰结在头顶或头侧，或前额、脑后，在扎束后挽结成椎，用簪或钗贯住，可盘卷成一椎、二椎、三椎，使之耸竖于头顶或两侧。这类椎髻多为已婚少妇所用。

(2) 拧旋式

这是汉代末期始创的一种发式，这种发式的编发是将头发分成几股，把发盘曲扭转而缠盘在头上。此类发型灵活生动，饶有风韵，其变化的形式很多，可拧可盘，旋扭于头顶、头侧、头前，为神女与未出室

结椎式图例

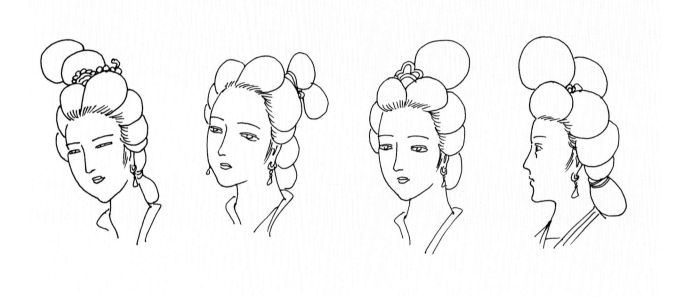

拧旋式图例

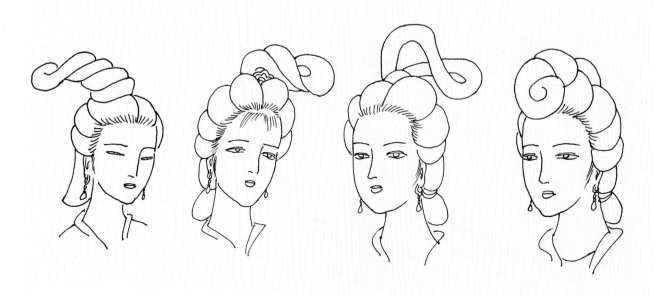

的名贵女流所好用。

此种发型在古代仕女画中尤为多见。

(3)结鬟式

这类发型,皆是结鬟而成,有的耸立头顶,有的倾向两侧,有的平展,有的垂挂,如再饰有各种珠宝、金簪凤钗或步摇,就更显华丽高贵。这种发式在秦汉两代颇为盛行,汉代以后多崇为仙女发型,但皇后贵妃及名流仕女也有采用。

其形式有高鬟、平鬟、垂鬟,有在头顶,有在两侧,变化很多。

(4)对称式

这类发式从秦汉一直沿用下来,较典型的有"双丫髻","双丫髻"主要是宫廷侍女、侍婢丫环的发式。这种发式是将头发从顶中分两大股,再往两侧平梳,并系结于两侧,再挽结成两大髻,使其对称地放置在两侧。也可称结鬟,使之垂下,为民间少女所好用。

结鬟式图例

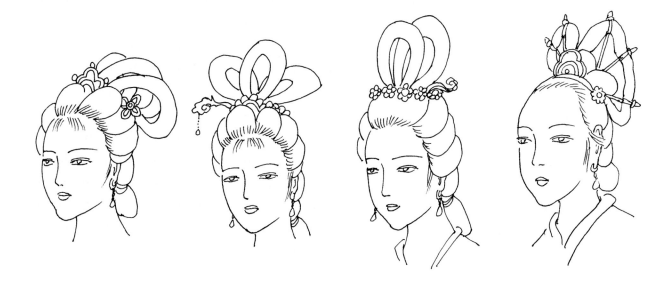

对称式图例

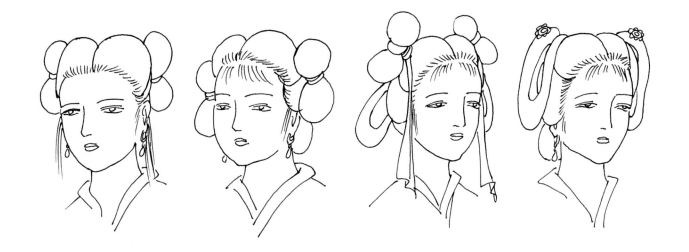

3. 头部作画步骤

(1)起稿

先画出底稿，墨线要重，线条要干净、准确，然后将熟宣纸覆在上面进行复描，这个方法称过稿或拓稿。

(2)勾线

用硬毫蘸墨勾出形体的轮廓线，如着色后线条被遮盖掉，还可以再勾一遍。

(3)渲染

画脸部颜色时，可用两支笔，一支蘸朱磦，先在眉间、脸部点上，再用另一支笔蘸清水，将朱磦色缓缓摊开，由深渐淡，过渡要匀。

(4)罩色

上颜色由淡到深一遍遍进行，如一上来很深，如果觉得不理想，就很被动，难以补救。头发虽为黑色，但也需一遍、数遍地进行。嘴唇可用朱磦略加大红。

另外，如果纸有颜色，可用白粉在额、鼻、颏三部分着色，即传统的"三白"画法。

头部作画步骤

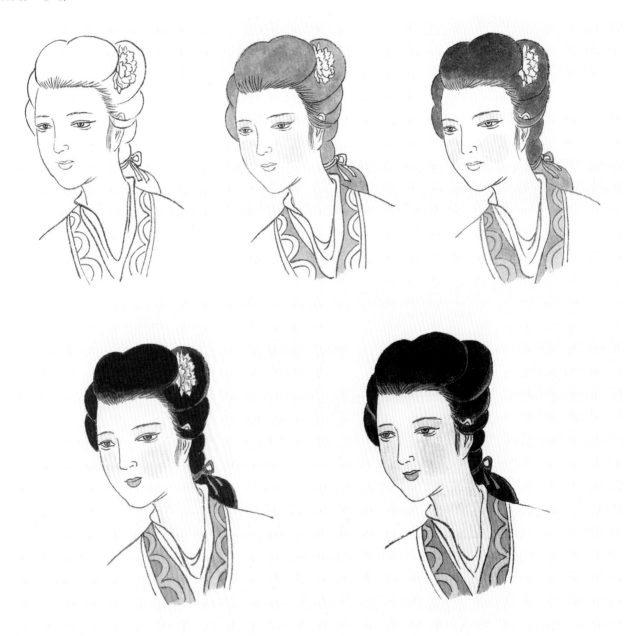

（二）手的基本画法

1. 白描

画仕女的手时，要抓住纤细、柔软、优美的特点。在创作中，选择手的姿势配在身上要自然协调，恰到好处，切忌生搬硬套，牵强附会。手指要优美动人，其重要性不亚于脸部的刻画，也能反映出人的内心世界。

2. 上色

先用淡墨勾线，干后用淡朱磦或赭石分染手的同向侧面，接着再分染另一侧面，注意靠线的颜色略深，这样易产生立体效果。

手的基本画法图例

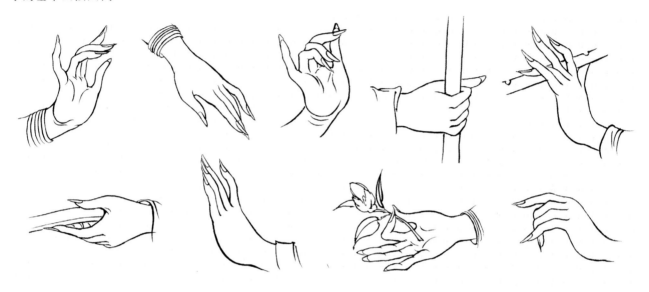

手部上色步骤

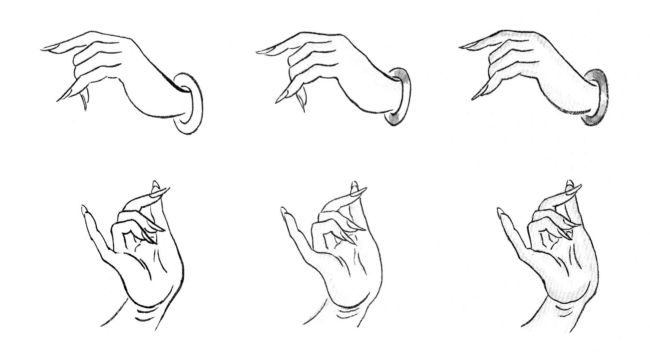

（三）服式的基本画法

服式是画好仕女画造型的重要依据，它能体现朝代的特征与人物身份及个性特点，从而能更真实地反映仕女的形象。

古代服式分为上衣、下衣两类，上衣又分为外衣、中衣、内衣三种，其中外衣形式最多，有服、袍、衫、背子、帔等。下衣分为裙、裳、鞋等。

1. 服与袍

服与袍都是上衣下裳相连，身宽袖长，领有交领、直领、盘领之分。

女服为皇后贵妃、名流仕女所穿用，其服长过膝，宽身大袖，领、袖、裾皆有缘边。

女袍为唐以后各代的后妃、公主、贵夫人等所穿用。其与服通用，多为交领与直领，领、袖与裾有缘边。宽衣大袖，袍长过膝，下露长裙，常作为嫁娶与宾礼时穿用。

服与袍图例

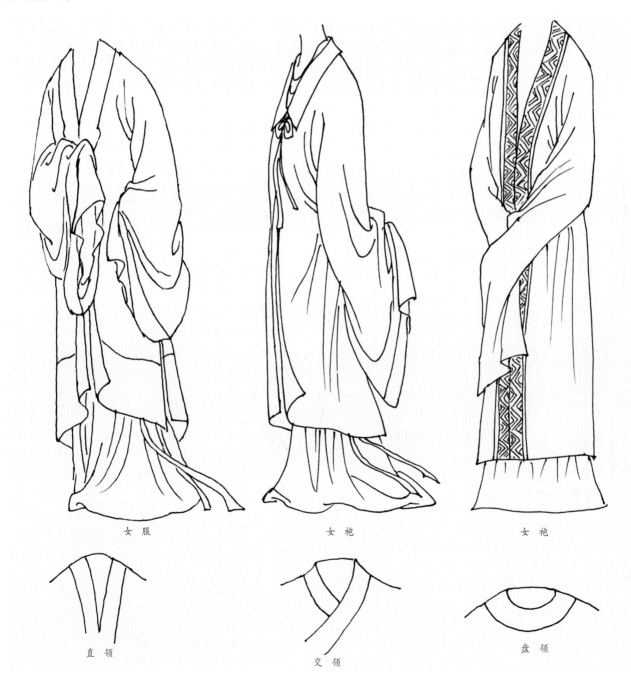

女服　　　　　　　女袍　　　　　　　女袍

直领　　　　　　　交领　　　　　　　盘领

2. 褙子

褙子始创于秦，其形似衫，去其全袖，多为直领对襟，为婢妾、侍女所穿用，后被名流仕女所好，遂成为传统仕女的重要服式。本是婢妾之服，由于其穿戴灵便便为各阶层人所好用，历代沿用，直至清代。

长褙子，宋代始盛行，两腋加宽，去其两袖，不束腰带，使其舒垂自然，名贵仕女加缘边与绣纹，结同心带为饰。

绣裙，是一种似褙子的极短袖的短上衣，其形袖口短而宽大，常结束在长裙之内。

背子图例

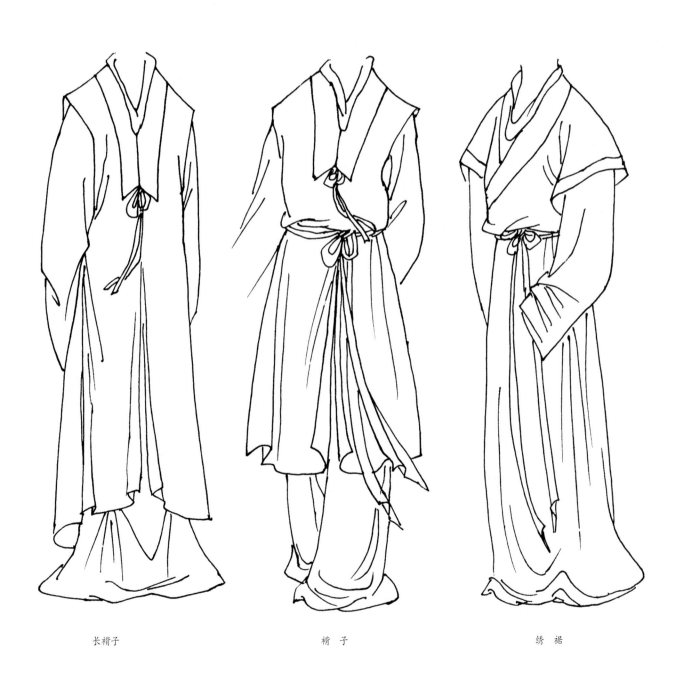

长褙子　　　　　　　　褙子　　　　　　　　绣裙

3. 外帔、肩帔

外帔，也称"帔风"，俗称"斗篷"，在秋冬两季外出时披用。

肩帔，也名"云肩""搭肩"，一般皆以云纹织成，故名"云肩"，也有饰以坠线。

4. 裙

长裙，又称"土裙"，因裙长及地而得名。

短裙，也称"围裙""腰裙"，始于秦，一般围在长裙之外，布衣庶女在劳作时常戴用。

百褶裙，裙式较窄小，裙褶细而密，故得名。裙长仅能及足，初为宫廷的裙式，后被民间广为流行，至明代更为盛行。

帔、裙图例

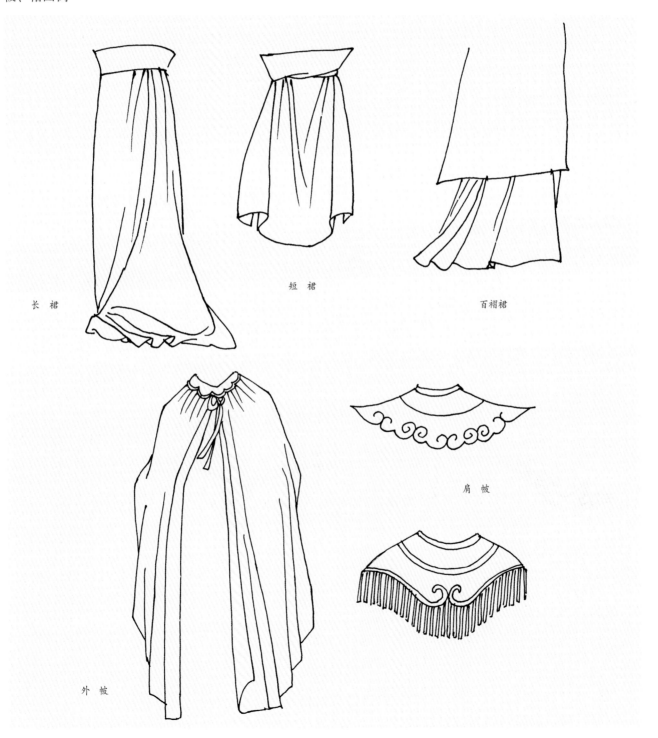

长 裙

短 裙

百褶裙

外 帔

肩 帔

（四）首饰佩件画法

1.首饰

　　首饰品是古代妇女重要的妆饰，特别在仕女画的造型上运用更多，古代首饰品概括起来，发饰有簪、钗、珠花、步摇等，项饰有项圈、长命锁、项链等，耳饰有耳琪、耳环、耳坠，手饰有手镯、玉镯、指环等。

首饰画法图例

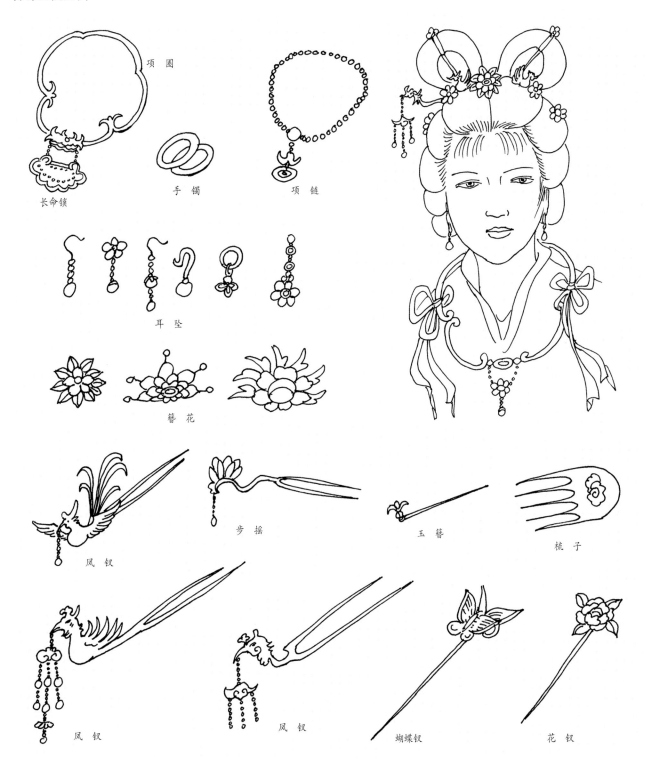

2.佩件

古代人物的佩件，一般可概括为佩与带，多作为礼仪及约束品德的装束，也常用于区分贵贱等级。佩玉，以示"德"表"洁"。腰带一般以彩绳为主，长带曳地，视为尔雅。绶有大绶、小绶之分，名流仕女、诰命夫人等常佩之。

佩件画法图例

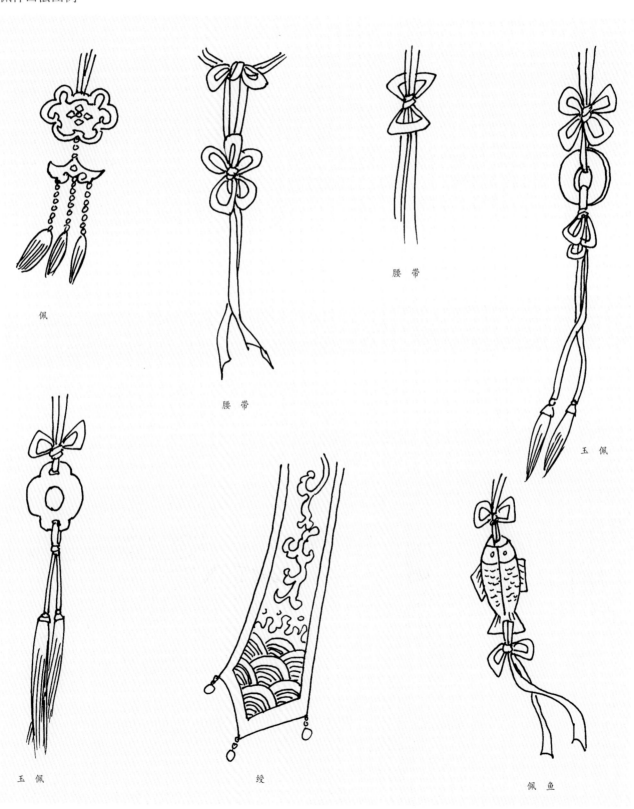

佩

腰带

腰带

腰带

玉佩

玉佩

绶

佩鱼

（五）配景画法

传统仕女画配景，需按人物主题、情节，合理安排。如巧用配景，则会突出主题，增强人物个性的刻画和气氛的烘托。合理而恰当地运用配景与衬物，还能平衡构图，调整画面，烘托空间，加强气势，突出视觉中心，使之人景相应，主宾分明，较生动地表现主题、神韵与意境。

仕女画配景有疏体与密体之分，疏体多以简约道具作象征性的相衬，密体则重视环境与空间如实地刻画。

配景画法一

尘佛　　　　　　花瓶　　　　　　古藤几　　　　　　酒壶

配景画法二

古琴　　　　烛台　　　琵琶　　　烛灯　　　　圆墩
(七弦琴)　　　　　　(四弦琴)　　　宫扇、团扇

工笔画技法分解　每周4课时

教学目的

通过中国工笔画法及技法分解，使学生掌握中国工笔画的人物、花鸟的画法步骤与分解。

教学目的

能准确完成中国工笔人物、花鸟画，并能独立完成画稿。

促成目的

1.熟悉花鸟、人物的局部分解画法及完整步骤画法；

2.能准确表现人物、花鸟的绘画技法；

3.熟悉画风格和独特的艺术表现形式。

活动设计

1.每个学生完成一幅完整的花鸟或人物工笔画；

2.通过多媒体向学生展示中外优秀中国工笔画作品；

3.带领学生去图书馆查阅优秀作品资料；

4.带领学生看画展。

难　点

通过临摹，能准确掌握中国工笔画勾勒、勾填、没骨的三类表现手法。

要　求

掌握中国工笔画人物、花鸟技法。

相关实践知识

1.熟悉中国工笔画法的基础知识；

2.能用传统的工笔画技巧表现对象。

相关拓展知识

1.能运用中国工笔画法的传统的勾勒和勾填法等来表现技法；

2.熟悉材料应用。

第四章　工笔花鸟画
着色方法

一、墨染法

这是对描绘的形象用墨的浓淡来表达的一种工笔画表现形式。墨染法以淡雅为佳，如果所用重墨面积过大、过多，则会使画面产生沉浊之感，但亦不能淡而失神，要做到浓淡相宜，才具有清新雅致的格调。元代王渊、张中多用此法。

墨染法的勾勒与上述三种工笔画法的最大差异在于：并不是对描绘的形象全部采用勾线的方法，而是有所选择。一般而言，花是先勾线，后分染；叶则直接用墨色来表现。可用分染的方法先表现出叶的主要叶脉和形状，其后再分染出其他的叶脉，最后可根据效果，用罩或晕的方法薄薄地上一层墨色。

（一）

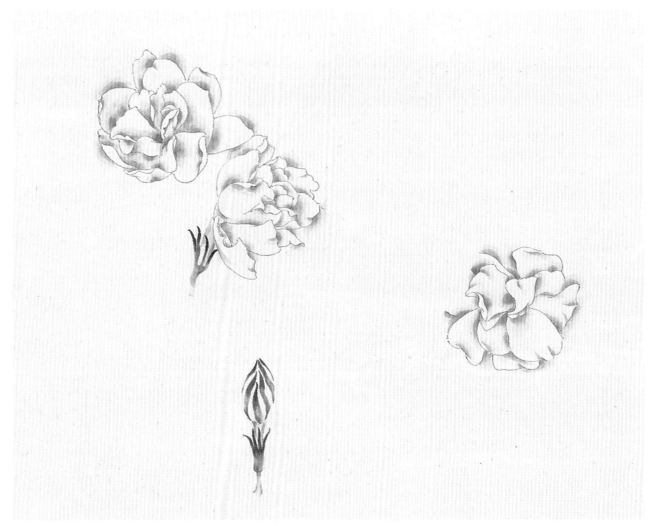

（二）

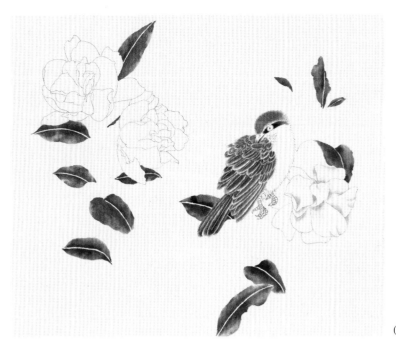

注意花与鸟的呼应关系，充分表现出花、枝、叶及鸟的结构和姿态，同时，注意花、叶的聚散、疏密关系，确定构图。用线勾花，线条的墨色不宜太深，勾勒线条时不宜追求太多变化，线条要求匀称、流畅。用淡墨来分染花朵。

（三）

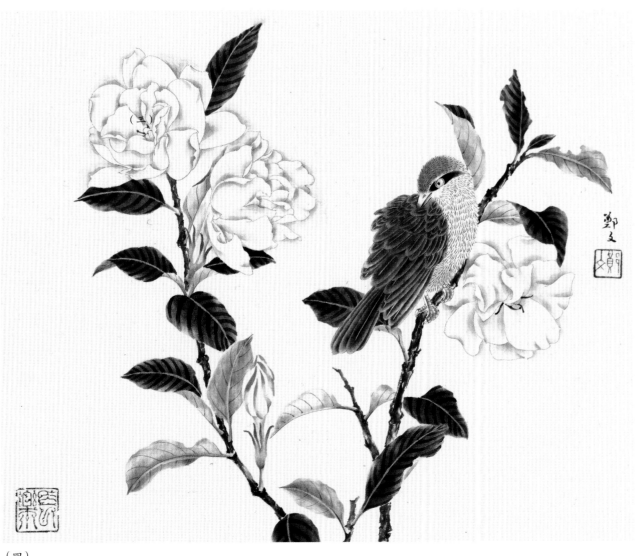

（四）

二、重染法

重染法用勾勒勾染的方法，并用矿物质色为主，用色相对比较浓重。重染法要做到薄中见厚、厚中生津、染不露痕、深浅自然，切忌脏、花、斑、枯、火、腻等毛病。

画法，先用笔把形勾勒完成，勾勒的墨色不要太浓，用线匀称，注意线条的穿插关系。花的上色可先用平涂的方法整个罩一层色，这样可使花的颜色厚重。叶则用分染的方法染出叶脉。在此基础上，可对花进行分染，分染时要注意表现出花的层次感和丰富性。分染完成后，如觉得还不够厚实，还可再平罩一层颜色，只是要注意每次上色时，颜色都应薄而均匀，宁愿多上几遍，而不可急于求成。

（一）

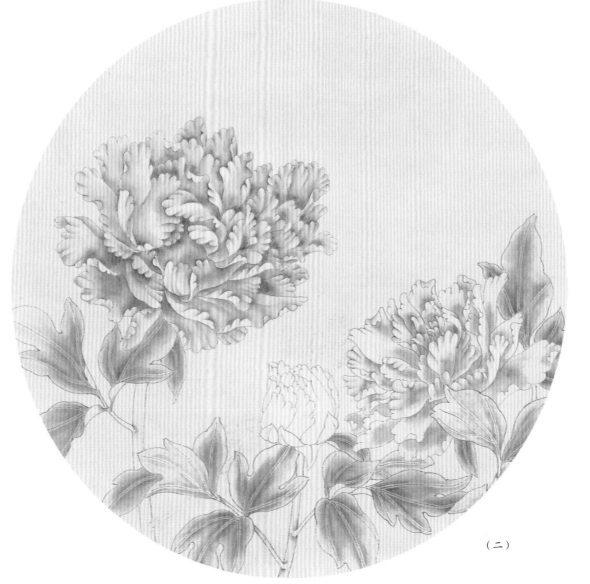

（二）

《虞美人》：虞美人以其色彩的艳丽和造型的绰约多姿给人留下深刻印象。此幅小品以下密上疏的构图来衬托虞美人花的娇艳和妩媚，技法上采用重染法。为了使画面有变化，花朵设色选用了不同的色彩和敷色技法，叶的设色也注意到了正面和背面的色彩变化。

（三）

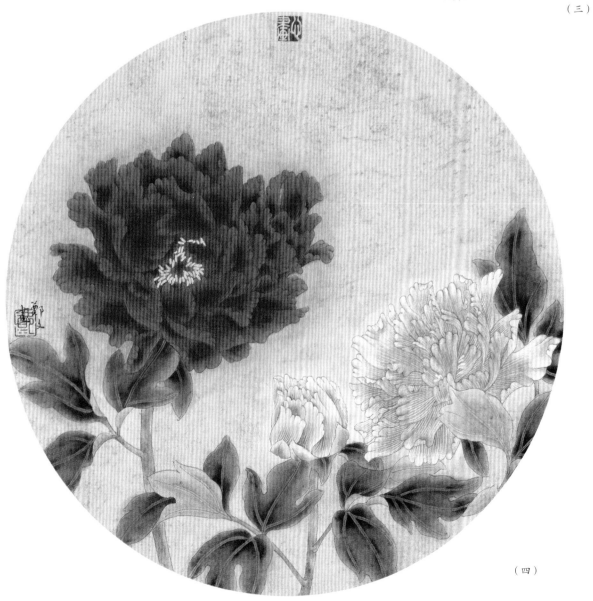

（四）

三、轻染法

轻染法与重染法相对应，其勾、染方式相同，不同处在于用色，轻染法用淡薄的色彩稍作渲染，用色淡雅。

画法上，轻染法主要采用勾、染、晕等技法，勾线的墨色要淡些，线条起伏变化不宜过大。勾勒完成后，先用分染的手法把花和叶的结构关系表现出来，在此基础上，再用晕染的方法使花和叶的层次变得丰富起来。最后，加上花蕊和叶脉。

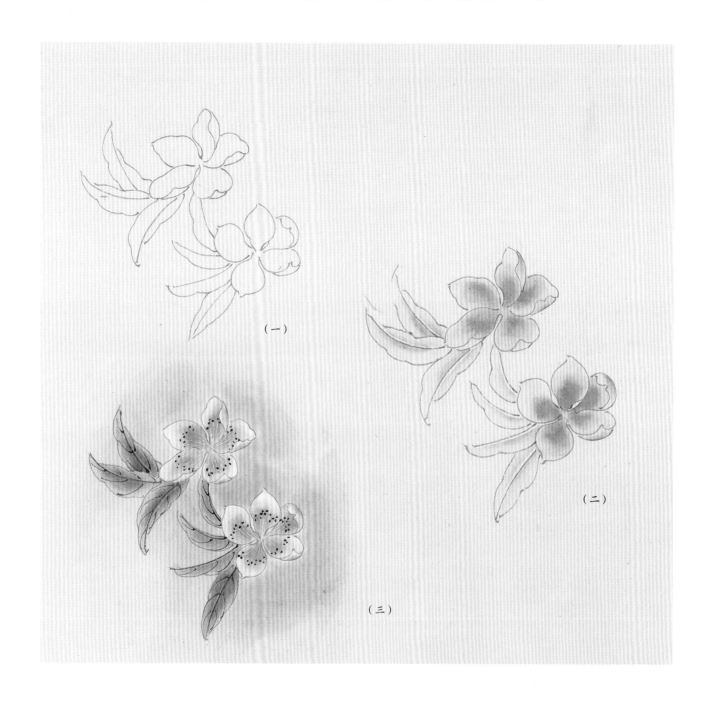

（一）

（二）

（三）

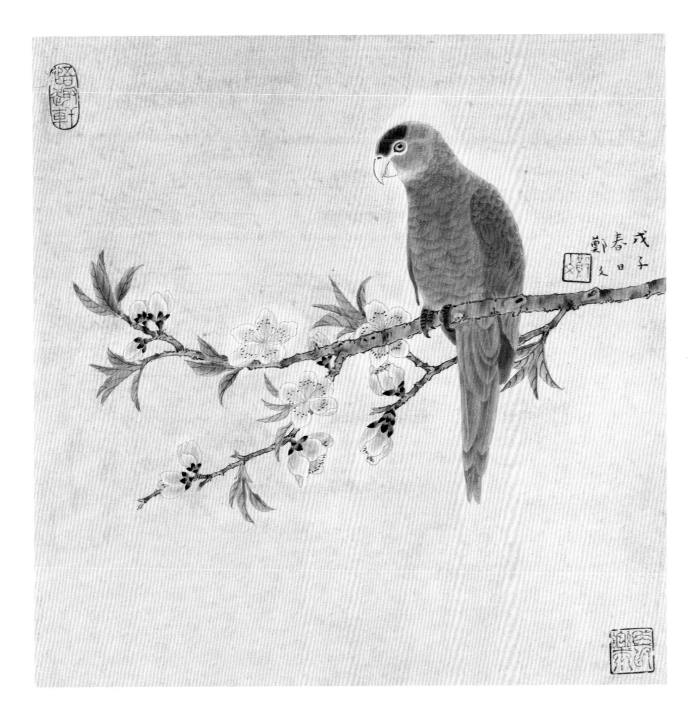

　　《鹦鹉桃花图》：此幅作品以桃花来衬托鹦鹉，通过色彩的对比来表现桃花的娇艳和鹦鹉的可爱。轻染法可以更好地表现出桃花的娇美，鹦鹉则采用多遍薄施汁绿打底后薄敷三绿的手法，这样能使鹦鹉的色彩既有层次而又有变化。作画完毕后，选择适当的位置落款和钤印。

四、勾染法

根据不同对象运用相适应的墨色来勾，然后运用层染或接染的方法来傅彩，但要做到色不侵墨。其特点是讲究状物线条的节奏和韵律，色彩明丽饱满，富有一定的装饰性。

勾染法与轻染法和重染法最大的差异在于勾勒的线条上，勾染法强调线条的变化和韵律，对不同的物象须采用不同墨色和质感的线条来表现。一般而言，由于花比较娇贵，故墨色应比叶的墨色淡些，线条的质感也更柔美些。勾线完成后，上色方法基本与轻染法相同。

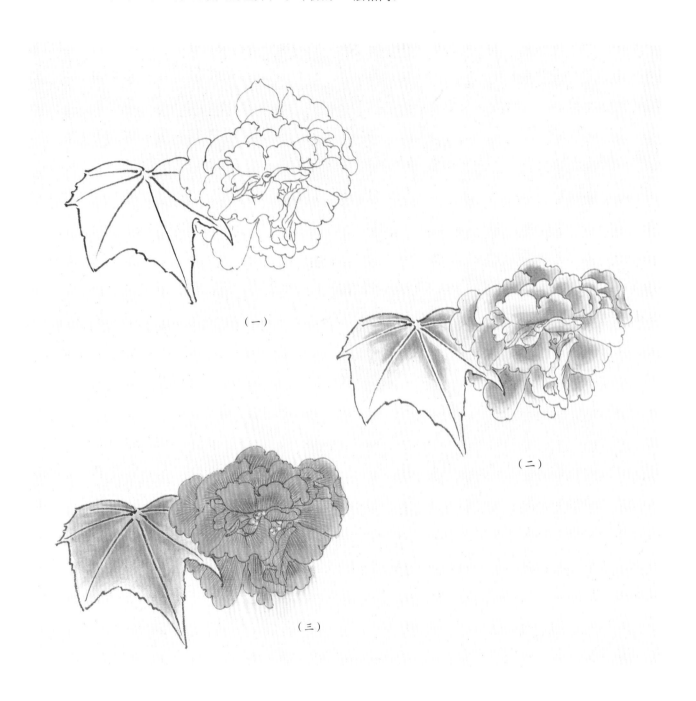

（一）

（二）

（三）

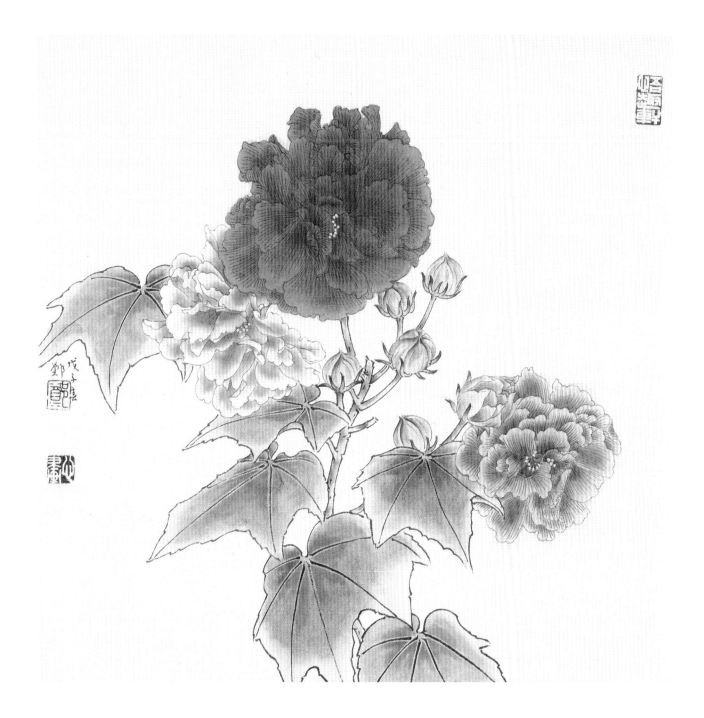

　　《芙蓉》：此幅小品表现了一株盛开的芙蓉花，画面饱满，三朵盛开的芙蓉花采用二聚一散的方法
布局，既有变化又有呼应。在色彩的选择上，中间一朵芙蓉花用曙红略调朱磦来设色，采用层染和罩染
的手法；其他两朵芙蓉花则先用曙红色晕染，后用白粉接染。此画应采用勾染法，故在线条的表现上应
注意墨色变化和勾勒时的节奏感。

五、没骨法

没骨画法，是一种不用墨笔为骨，直接由色彩来描绘物象的表现手法。五代黄筌画花勾勒较细，着色后几乎隐去笔迹，遂有"没骨花枝"之称。北宋徐崇嗣效法黄筌，其所绘花卉摒弃墨线勾勒，只用彩色画成。此后，明中叶的沈周、清初的恽寿平完善了没骨法的表现技法，作品比较工整，不草不苟，间于工笔与写意之间。

没骨画与工笔画或重彩画最大的区别在于它的清新脱俗，它不适于反复晕染，而妙在一二笔间则形象必现，神采奕奕。由于它要求落笔干净，用色洁净，所绘形象明确生动，因此它要求描绘者有很好的体察和表现物象的能力。如没有把握，则需先起稿。正式画时，可把画稿衬在正式画稿的下面，以便画时能沉着应对。画时用笔直接蘸色，一笔下去，不足处用另一支清水笔染足即可。画时注意用色的浓淡、轻重的变化。

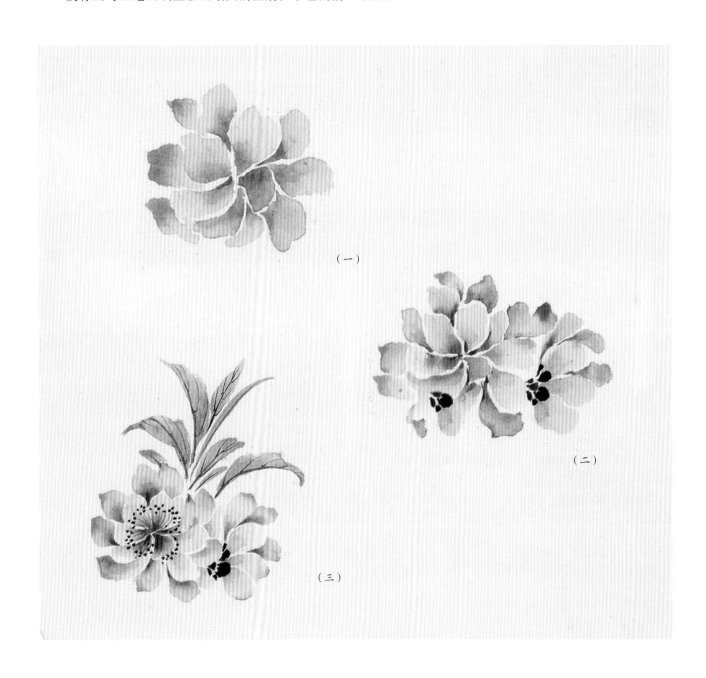

（一）

（二）

（三）

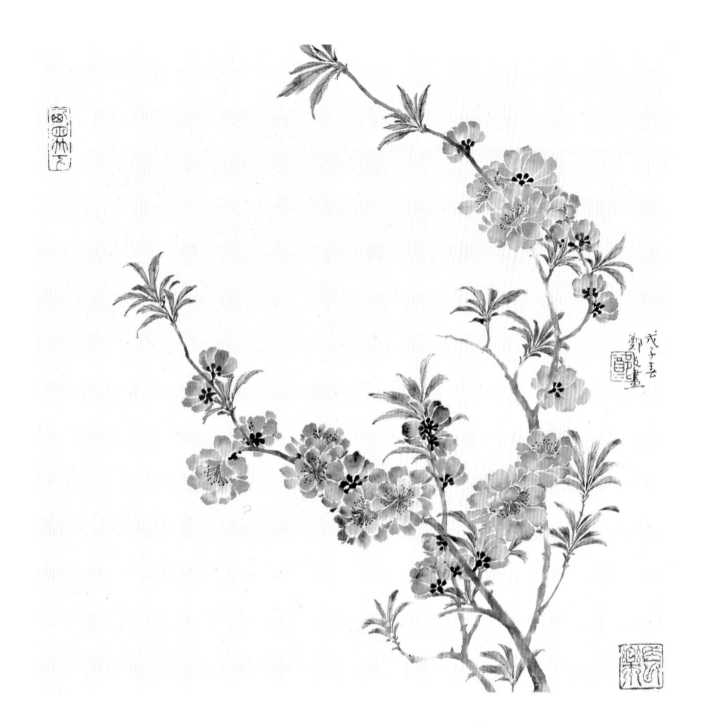

《桃花》：桃花以其娇艳多姿为人所喜爱，此幅作品用一边斜向取势来表现桃花婀娜的姿态，采用没骨法则能更好地表现出桃花清新妩媚的气质。先画主干，然后画花和叶，补次要的枝条，加花托、花蕊。画花时要注意花朵偃仰变化的姿态，颜色上也应有深浅的变化，这样表现出的花卉才会生动自然。

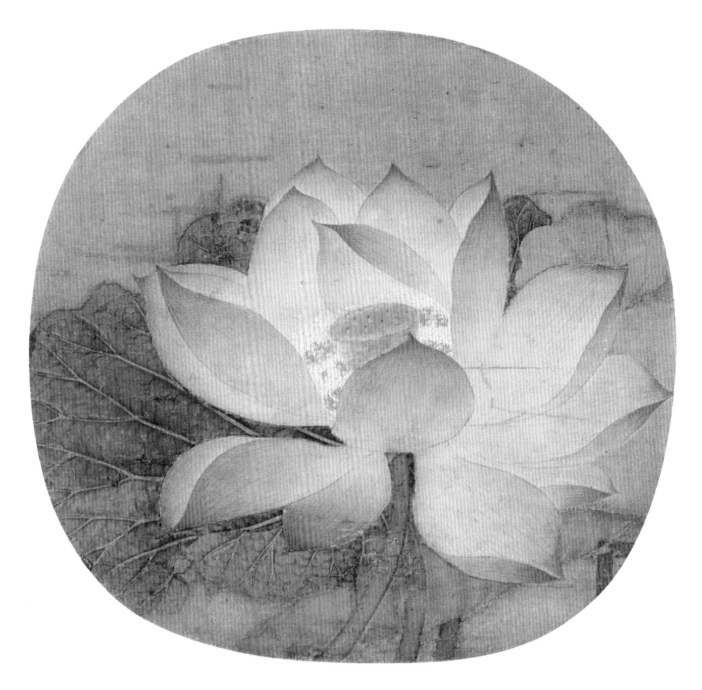

《出水芙蓉图》：吴炳（宋），作者用俯视特写的手法，
描绘出荷花的雍容外貌和出淤泥而不染的特质。全图笔法精
工，设色艳丽，不见墨笔勾痕，是南宋院体画中的精品。

林椿的花鸟师法赵昌，刻画精细，色彩淡雅。《海棠图》勾画、晕染，工整细致，栩栩如生，以铅白、胭脂没色，清丽端雅。《梅竹寒禽图》竹梅为双勾填彩，而雀则用细毫写羽毛，写实逼真。

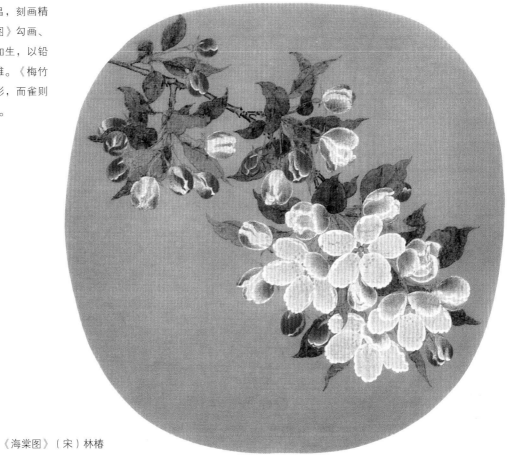

《海棠图》（宋）林椿

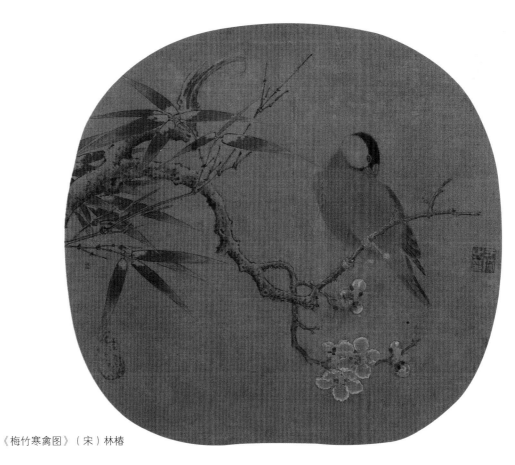

《梅竹寒禽图》（宋）林椿

工笔花鸟画着色方法，每周4课时

通过中国工笔画法及临摹，能准确完成临摹着色，使学生掌握传统中国画的表现技法。要求熟练掌握着色技法。从理性的角度和传统美学、中国画的审美原理和独特的艺术表现形式培养学生的审美情感，扩大学生的视野。

教学目的

能准确完成临摹中国工笔花鸟画，并能独立临摹画稿着色。

促成目的

1. 熟悉工笔画材料和工具性能；
2. 能准确进行临摹画稿着色；
3. 熟悉画风格和独特的艺术表现形式。

活动设计

1. 每个学生选择一幅优秀的中国工笔画法及临摹画稿着色；
2. 通过多媒体向学生展示分析中外优秀工笔画作品的色彩知识；
3. 带领学生去图书馆查阅优秀作品资料；
4. 带领学生看画展。

难 点

通过临摹，能准确掌握中国工笔画用笔用墨、用色的技巧。

要 求

写实手法，作业认真，注重传承。

相关理论知识

1. 熟悉中国工笔画法及重彩画风格和独特的艺术表现形式；
2. 熟悉中国工笔画法重彩画的着色知识；
3. 能表现中国工笔画法的造型和色彩；
4. 熟悉传统的渲染法，表现对象的色彩及表现形式。

相关实践知识

1. 熟悉中国工笔画法重彩画的色彩基础知识；
2. 能用传统的渲染法表现对象的色彩；
3. 要熟悉掌握正确的中国工笔画绘制着色和绘制步骤技法。

相关拓展知识

1. 能运用中国工笔画法的渲染方法和罩染方法来表现技法；
2. 熟悉材料应用。

第五章 工笔人物画着色方法

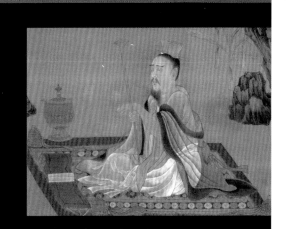

中国的工笔人物画经过几千年来历代画家与民间艺师的创作实践，技艺不断完善，尤其在唐、宋两代，得到了更好的发展，总结出了一套完整的工笔画技巧。我们在学习与创作古代人物画时，必须依据史料与生活的感受来进行构思，严格遵循人们的历史性、典型性与真实性。

具体作画步骤分以下几个阶段。

①起稿。先画出底稿，墨线要重，线条要干净、准确，然后将熟宣纸覆在上面进行复描，这个方法称过稿或拓稿。

②勾线。用硬毫蘸墨勾出形体的轮廓线，如着色后线条被遮盖掉，还可以再勾一遍。

③渲染。可用两支笔，一支蘸色，先在局部点上，再用另一支笔蘸清水，将颜色缓缓摊开，由深渐淡，过渡要匀。

（一）

（二）

④罩色。上颜色由淡到深一遍遍进行，如一上来很深，如果觉得不理想，就很被动，难以补救。头发虽为黑色，但也需一遍、数遍地进行。

⑤整理。颜色基本完成后，最后再根据画面的需要，局部用色或墨勾一次，如头发、眼眉等。衣服、背景和其他道具因面积大，则应用大笔渲染着色。然后根据画面平衡来落款结束。

（三）

一、淡彩拖染法

淡彩上色不宜重，淡而不轻薄，注意整洁匀净。淡色用在人物上，尤其衣服上色不宜浓艳，不繁杂，用色薄、淡，一般用"拖染"，即注意用阴阳、深浅、渐变的效果来表现画面局部凹凸起伏的感觉，点到为止。具体方法是用一支笔上色，另一支清水笔将色边引开，渲染时水笔、色笔灵活转换使用。拖染要求不露痕迹，成败关键在于水笔和水分的控制能力。

（一）

（二）

为了表现人物的质感与立体感，可以根据物象的结构关系和固有色进行分染，也可以采用些光影效果，以增加表现力，为下一步的统色打下基础。

根据物象及人物各部位颜色的不同，平涂罩染即可，用笔要求比较单纯，对比要鲜明，但一定要注意画面整个色调的处理。另外，在正式平涂罩染前，可先画一个色彩稿，然后再正式着色。

（三）

（四）

二、白描淡彩法

白描淡彩，一般突出线条的表现力，在白描中的钉头鼠尾描是较常用的，此法为清末的三任（任熊、任薰、任颐）最具代表性。由于此法突出勾勒，故要求作画者首先要具备较好的白描基础，这不像重彩染法，可以在色彩上下功夫，而弱化线条的表现。

作画步骤：先画墨线底稿，再用熟宣覆其上进行勾勒，其笔多顿点，即见钉头，要求运笔一丝不苟，干净利索，流畅生动。上色时色彩清淡，用笔薄涂，以达到画面出现清新、淡雅的效果为佳。

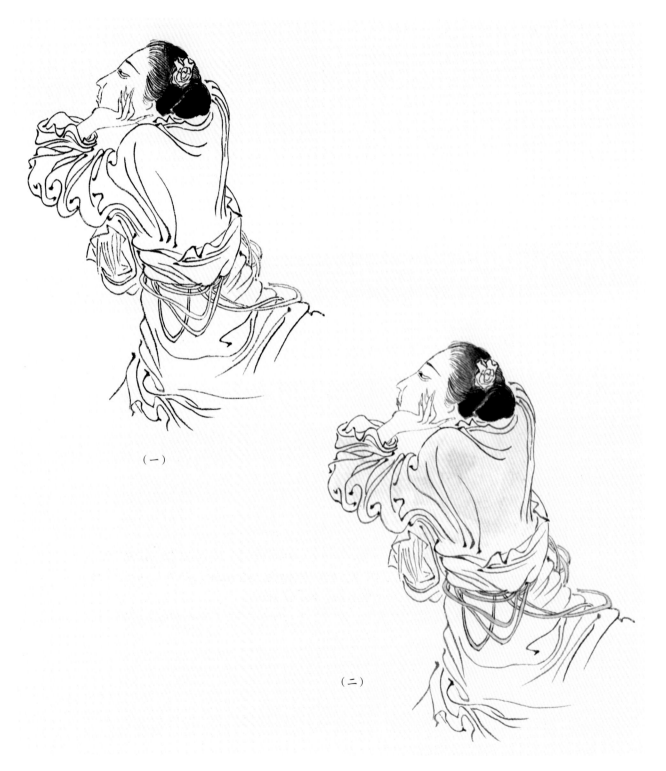

（一）

（二）

　　这是任颐（伯年）的早期仕女画，线条采用了富有装饰性的钉头鼠尾描，流畅工细，另设色清淡，是典型的白描淡彩画。图中仕女以手支颐，眼望春柳，惆怅若失。构图虽简单，用笔却十分细致。以细笔描绘青丝盘头，淡墨写面部、手指，衣纹重勾勒，突出线条的魅力。

　　作者：（清）任颐，字伯年，擅画肖像、人物和花鸟，画风受陈洪绶、任熊的影响而又有创新。笔法生动，色调明快，构图新颖，是海派画家中的佼佼者。

三、粉填法

粉填法，是指在已有的颜色画面上再覆盖白粉，这样的白粉色较显分量感。粉填法一般运用在有底色的画纸上较多。

白粉一般用在头部的额、鼻、颏三处，故称"三白"，即传统的"三白"画法。衣服、物件的光亮部分也可用白粉来填，但不宜过多，以免"粉气"。

步骤：渲染底色，整张纸要涂匀，干后，将纸覆在底稿上，先用墨勾勒一遍，再一遍遍染色，达到预期效果为佳，再用白粉点"三白"处及衣服光亮部分。

（一）

（二）

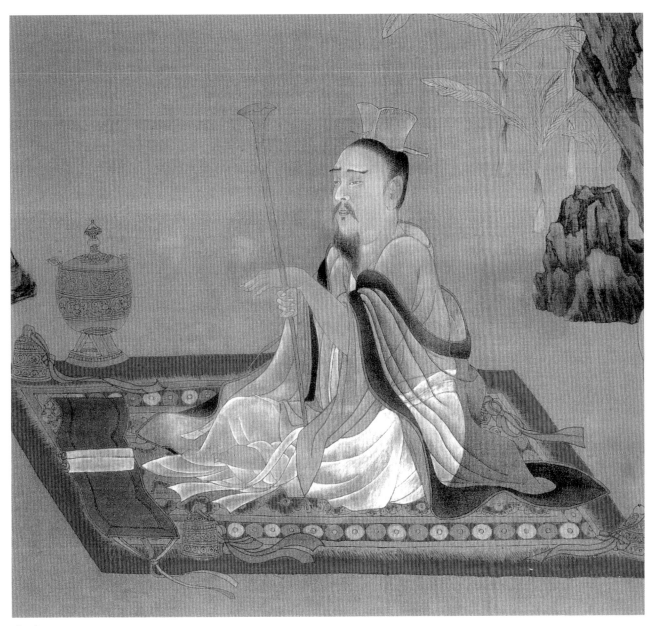

（三）

四、勾勒平涂法

由于装饰趣味强的作品往往设色平涂，颜色浓丽，会遮盖住起稿时的勾线，故着色后再用重墨或重颜色把主要的线条重新提线，这叫"勒"。勒线可先用着色部分稍深的调和色，依原画墨线重勾一次线。重新勒线时，注意行笔要生动自如，有笔意，不必受原墨线的拘束，切忌恣意去描，否则显得板滞。提线之后，画面会显得明快、突出。

作画步骤：先作底稿，后用熟宣覆其上。一开始淡墨将整个人物勾勒一遍。接着上色，可用平涂法，用一遍，甚至多遍来完成，注意色要匀。最后，再用赭石色复勾脸部、手部，其他地方则用淡墨或浓墨再来勾勒一遍，注意线条工整、粗细如一。完成后画面给人以华丽、清新，富有装饰味的美感。

（一）

（二）

（三）

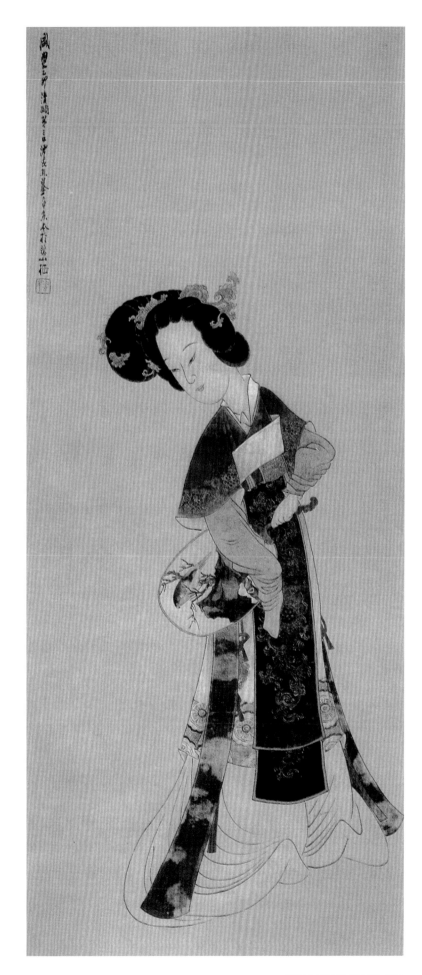

《瑶宫秋扇图》，画中仕女手执鹦鹉纨扇，姿容秀丽，衣纹线条刚劲、飘洒，时出方直之笔，笔致细腻，设色浓丽，有更多世俗趣味。

此画人物描写着重刻画动态，造型略带夸张，富有装饰趣味，风格近似陈洪绶。

作者：（清）任熊，字渭长，人物学陈洪绶，风格有所变化。笔力雄厚，气韵静穆。传世作品《瑶宫秋扇图》《高士传》等。

五、衬背法

衬背画法一般用于绘绢或薄纸上。绢，同宣纸一样，分为熟绢、生绢，一般工笔画都选择熟绢。利用绢本的底色还可起到画面高古、凝重的效果。

由于绢较薄，有些颜色的渲染可在绢的背面进行，这样可使透过来的颜色较柔和、均匀，这些效果的运用，可根据作者需要而定。这种背后衬托颜色，以代替正面着色的办法，在传统上称为"表里衬托"。背面上色，不损墨线，托裱后色感厚实、含蓄，却经久不变。

作画步骤：先作墨线底稿，再将熟绢覆其上进行复描。绢与纸不同的是，其任反复渲染也不易弄坏。染颜色时可由淡色到深色层层渲染，一遍、二遍、多遍，直至达到理想的效果为止。

（一）

（二）

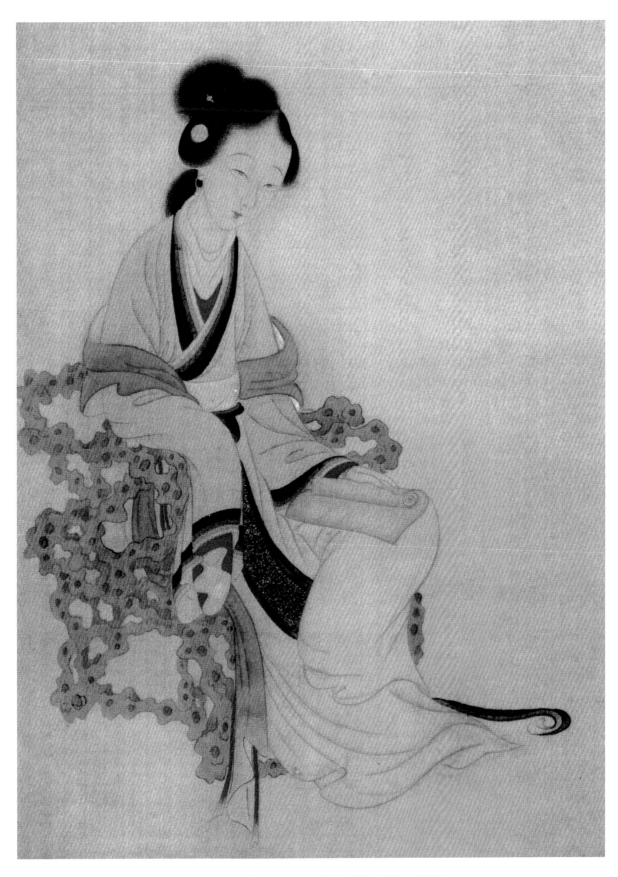

　　这幅《元机诗意图》是绢本仕女画，设色古雅，衣纹柔劲。画中仕女倚坐展卷，姿容柔
美，含蓄深思，作者刻画得较为传神。

　　作者：（清）改琦，字伯蕴。工人物、佛像、仕女，笔意秀逸。其仕女画形象纤细俊秀，
用笔轻柔流畅，落墨洁净，敷色清雅，创造了清代后期仕女画的典型风貌。

六、重彩法

重彩一般采用填彩方法着色，以免覆盖墨线，损害笔墨线条的精神，但也不要在色与线之间留下空隙，除要细心填色之外，还可在着色未干时，用一支水分不多的湿笔，在色与线之间走一遍，使色与线结合得自然些。

这种画法工整细密，色彩丰富，适宜表现各种繁密华丽的图案装饰。重彩画常用朱砂、石青、石绿、白粉等重彩着色，这些浓艳的色彩效果却往往要依靠清淡的色彩与之比较、陪衬才显其浓艳。

作画步骤：应先勾墨线再上大面积颜色，再画小面积及花纹之颜色。

工笔重彩画的特点就是工整、细致、耐看、艺术趣味强，富有装饰性，它是又庄重又绚丽的风格。工笔淡彩和工笔重彩只是用颜色上不同，淡彩水色用得多，画面透明、色淡，而重彩用石色多，也就是矿物质颜料用得多，覆盖力强。工笔画这种绘画表现形式有着深厚的群众基础，符合人们的审美要求，所以世代相传，至今已有两千多年的历史了。它可以说是东方文明和美术发达的一个标志。另外，我国古代绘画也是研究古代政治、军事、生活的历史资料。

（一）

（二）

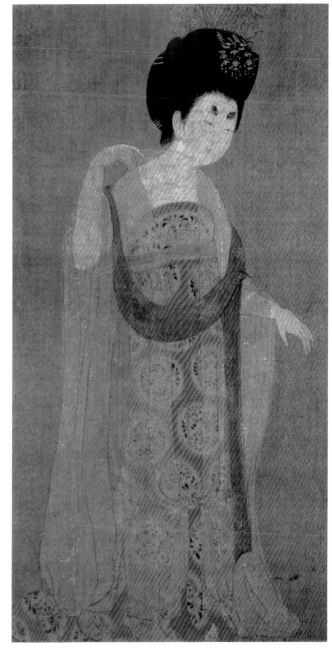

（三）

　　此画《簪花仕女图》，展现了唐代宫廷嫔妃骄奢闲适生活的一个侧面。全图分为"戏犬""慢
步""看花""采花"四个情节。整个构图远近高低，错落有致。人物形象丰腴肥硕，神态安闲，设色
富艳浓丽，勾线劲细流畅，风姿毕现。

　　作者：（唐）周昉，出身于贵族，擅画贵族人物肖像及佛道图像，尤以仕女画为突出，时誉满京
师。传世作品有《挥扇仕女图》《簪花仕女图》等。

七、烘染法

烘染法，能起到烘托气氛的作用。其往往是为了突出主要部分，而有意加重边上的渲染部分，使画面产生明显的对比效果。

用墨或色从旁渲染衬托后，使主体更为鲜明、突出，这一方法要做到似有似无，若即若离，十分含蓄，所谓"烘云托月"才能起到良好的效果。例如：浅色烘托深色，深色烘托浅色，冷色烘托暖色，暖色烘托冷色或虚、实相互烘托。

凡画白色衣服、面部、白花，都可使用这种方法，以加强表现效果。注意染颜色一遍往往不匀，需要重染两遍或三遍才能达到预期的深度和均匀度。

（一）

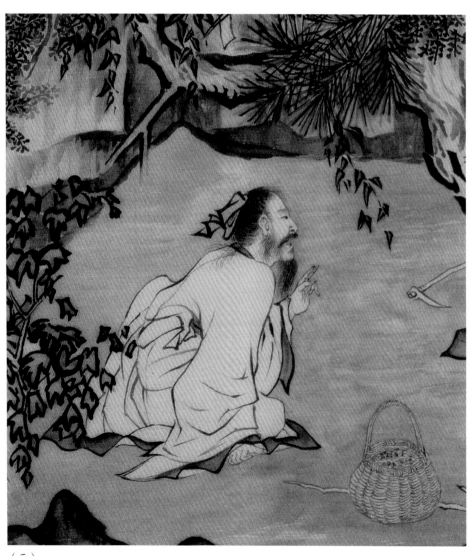

（二）

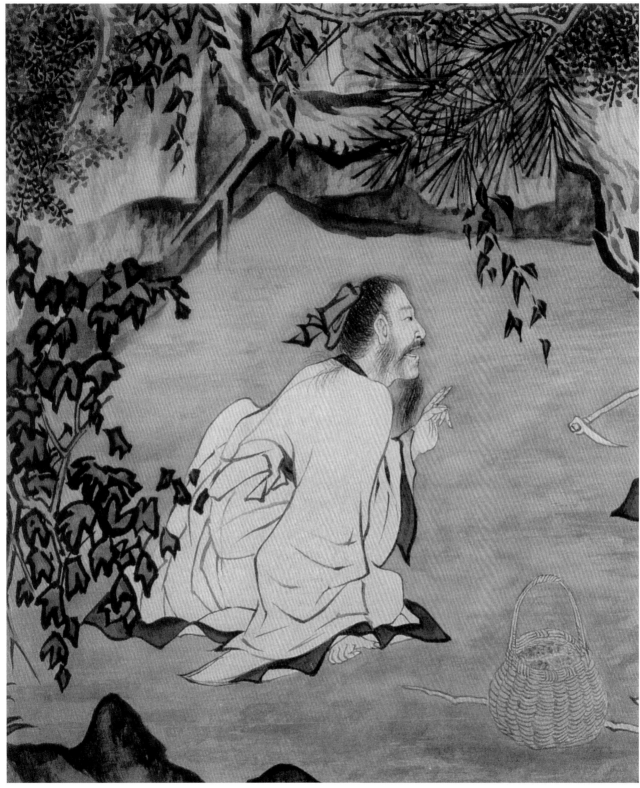

（三）

工笔人物画着色方法　每周4课时

通过中国工笔画法及临摹，能准确完成临摹着色，使学生掌握传统中国画的表现技法。要求熟练掌握着色技法。从理性的角度和传统美学、中国画的审美原理和独特的艺术表现形式培养学生的审美情感，扩大学生的视野。

教学目的

能准确完成临摹中国工笔人物画，并能独立临摹画稿着色。

促成目的

1. 熟悉工笔画材料和工具性能；
2. 能准确进行临摹画稿着色；
3. 熟悉画风格和独特的艺术表现形式。

活动设计

1. 每个学生选择一幅优秀的中国工笔画法及临摹画稿着色；
2. 通过多媒体向学生展示分析中外优秀工笔画作品的色彩知识；
3. 带领学生去图书馆查阅优秀作品资料；
4. 带领学生看画展。

难　点

通过临摹，能准确掌握中国工笔画用笔用墨、用色的技巧。

要　求

写实手法，作业认真，注重传承。

相关理论知识

1. 熟悉中国工笔画法及重彩画风格和独特的艺术表现形式；
2. 熟悉中国工笔画法重彩画的着色知识；
3. 能表现中国工笔画法的造型和色彩；
4. 熟悉传统的渲染法，表现对象的色彩及表现形式。

相关实践知识

1. 熟悉中国工笔画法重彩画的色彩基础知识；
2. 能用传统的渲染法表现对象的色彩；
3. 要熟悉掌握正确的中国工笔画绘制着色和绘制步骤技法。

相关拓展知识

1. 能运用中国工笔画法的渲染方法和罩染方法来表现技法；
2. 熟悉材料应用。

第六章　工笔画临摹

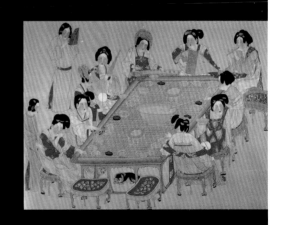

学习工笔画，要首先从临摹古典作品和现代优秀作品开始。临摹的目的是为了学习传统绘画的各种技法，大画家张大千注重"绘画必须从临摹入手"。临摹时要深入细致地去研究我国民族绘画的优秀作品，学习经典作品的高超技法和技巧，掌握多种表现方法，这有助于提高创作质量。

临摹工笔画，应该是建立在严谨、工细的基础之上的。所以我们既要注意临摹程序，又要注意临摹方法，下面我们讲几种临摹方法。

一、对临法

对临法，是临摹学习常用的一种方式。对临就是把画稿放在旁边，边看边临。可以先临局部，再临整体，要尽可能地把原作的面貌毫无改动地临下来。要反复读画，体会作者作画意图，对一个范本要反复临摹，先临一家的绘画风格，再涉及众家，吸取各家之长，这是一种很好的学习方法。

（一）

（二）

（三）

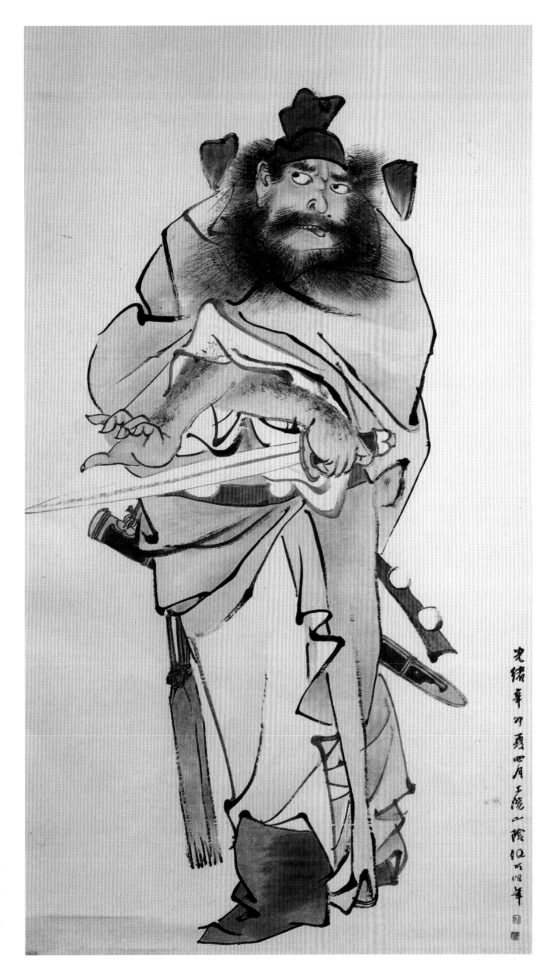

《钟馗像》：作者（清）任伯年，此画讲究线描的变化，干净利落，有兼工带写之法。

二、意临法

用心体会作者意图，反复读画，经过消化，加上自己的主观理解，再去变临它，只求一种意念之像，而不追求一笔一墨地像，达到神似。以写神、写性、写心、写意为目的。

总之，我们学习中国工笔画要从临摹入手，既吸取古人作画精华，又吸收外来艺术，"洋为中用，古为今用"，对古人和现代人优秀作品都要认真去研究学习，融合并吸收它，使之成为工笔画进一步发展的营养。

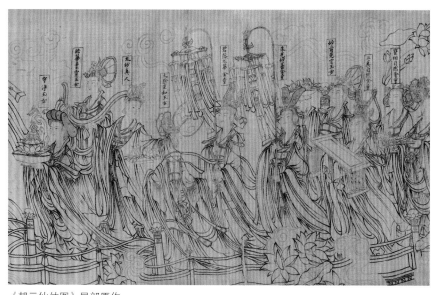

《朝元仙仗图》局部原作

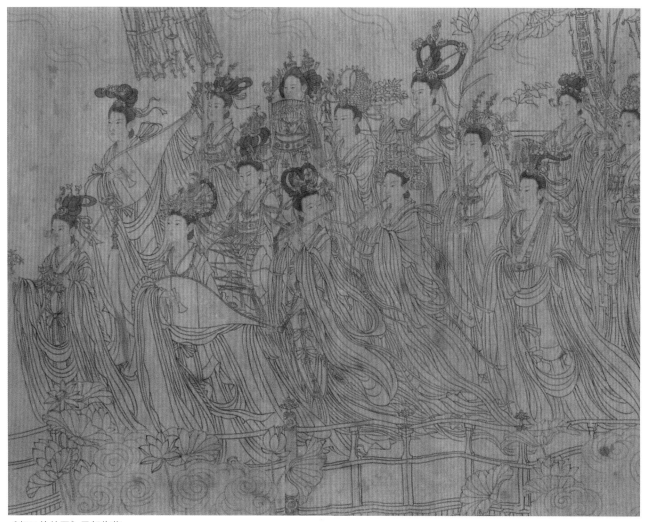

《朝元仙仗图》局部临摹

三、古代名画临摹

　　工笔画临摹，首先要重视临本的选择。画幅要大并且还要清晰，现在常见的印刷品有《虢国夫人游春图》《簪花仕女图》《宫乐图》《韩熙载夜宴图》《芙蓉锦鸡图》等，都是优秀的工笔重彩作品，均可选用。

　　通过工笔画临摹的起稿、过稿、勾线、着色，可以研究前人着色技法和表现方法，如何运用渲染、罩染、勾填等技法进行绘画而达到希望的艺术效果。

　　工笔画临摹还要研究材料，看临本是纸本还是绢本，颜色用的是什么颜料等等，因为材料不同画出的

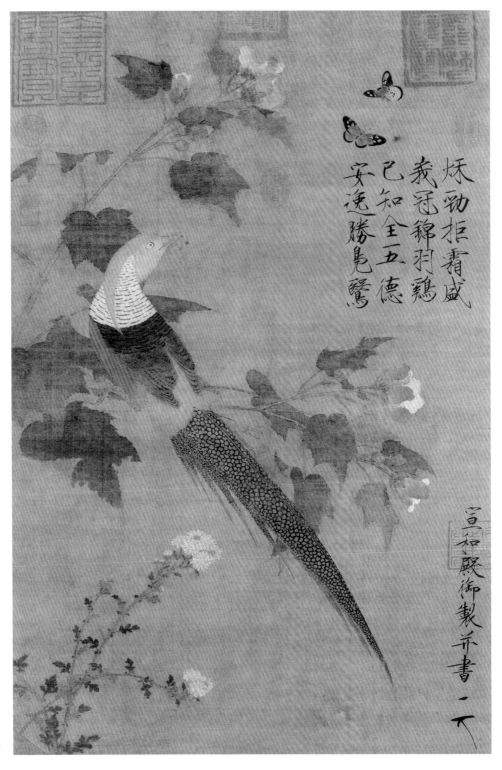

《芙蓉锦鸡图》（宋）赵佶

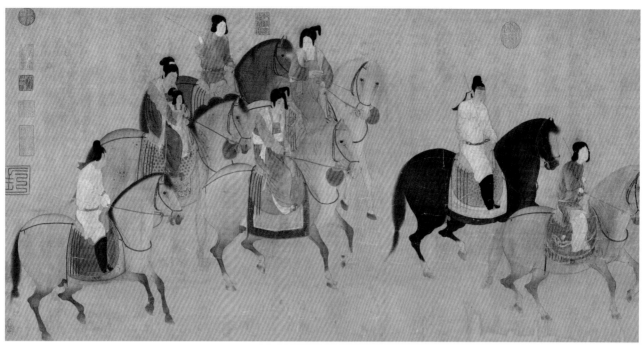

《虢国夫人游春图》局部 （唐）张萱

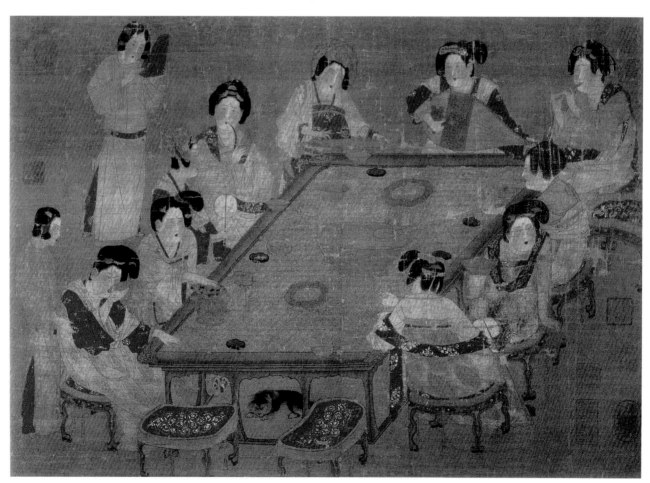

《宫乐图》唐 无款 绢本 设色 纵48.5厘米 横70厘米

艺术效果也不同，比如熟绢比熟宣纸薄而透明。

　　工笔画临摹是学习的一种方法，是寻找绘画规律，而不同于复制。选一些自己喜欢的优秀作品来临，首先是读画，找最能打动心弦的地方，把握好整幅画的气势、气韵，体会它的精神实质。然后把范画放在熟绢或熟宣纸下面，用铅笔沿着范画的轮廓线轻轻地拷贝下来就行了。工笔画过好稿后，将绢或熟宣打湿裱在画板上再勾线，这样画面平展，容易勾线。裱在画板上的方法是先将画的背面喷湿（熟绢不要喷湿而是用毛巾轻轻打湿，喷易漏矾），然后四边抹上浆糊（约一厘米宽）贴在画板上即可。如果画板不干

净，可先裱上一张略小于画稿的白纸，待干后再裱上画稿(熟宣纸或熟绢)。

　　干后先勾墨线，然后再上墨色，不要使墨平涂，这样会死板。应结合用墨色的浓、淡、干、湿变化，达到"干裂秋风，润含春雨"的艺术效果。

　　着色要先渲染，后罩染。颜色要一遍遍地渲染，经"三烘九染"，直到与原作一样为止。如果看到自己画的绢或熟宣纸与原作的底色有距离，可调好颜料刷一遍。若底色发黄，可用茶叶水多几遍刷即可，这样有仿古感。

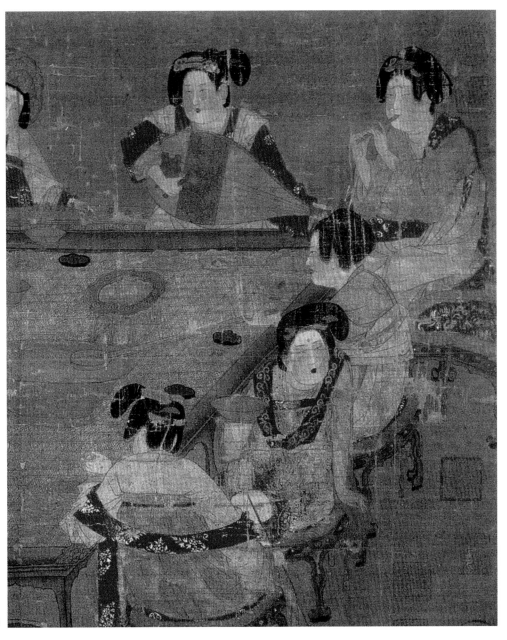

《宫乐图》局部

（一）《宫乐图》临摹步骤

《宫乐图》中表现宫中仕女宴饮奏乐的场面，其或弄瑟玩笛，或吹箫弹筝，另有侍女在旁侍宴，击板相和。画面色彩艳丽，人物姿态各异。此图无款，画面上的服饰、器用具为典型唐式，图中敷色质朴中现华贵，造型端庄中见灵动，是了解和学习唐代绘画的宝贵资料，实为难得。该图现藏台北故宫博物院。

以局部原稿为例，先根据临本用拷贝台绘制准确的粉本，再将其衬于仿古绢下，下笔时要看准临本每一根线条的来龙去脉，提按转折。

该图线条细劲而方圆兼备，画时运笔须流畅、沉稳，保持中锋。要注意体会衣纹线条微妙的顿挫与节奏感。

局部临摹范图

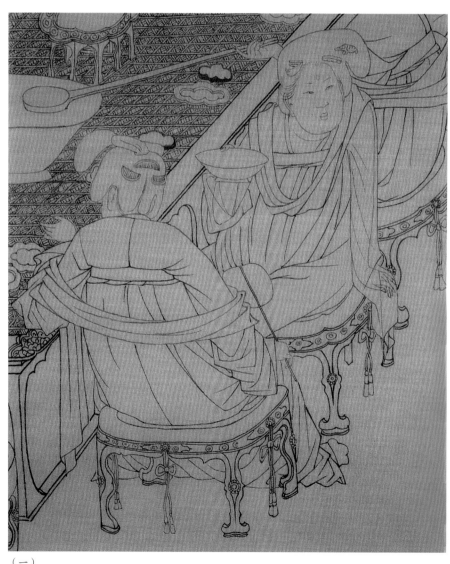

（一）

第一次上色，以淡墨晕染发髻及案上器皿、长案、凳、乐器等。衣裙等朱砂部位用胭脂打底，石青、石绿部分用花青打底。案、凳的木质部分铺染淡墨赭。

朱砂的调制可在打毛的小瓷碟中研磨，加适量清水调匀。可先在试笔的绢上试画，其色为均匀的淡朱红，然后于胭脂底子上平铺或晕染，留出轮廓墨线。第一遍干透后再上第二、第三遍。在有团花纹样的织

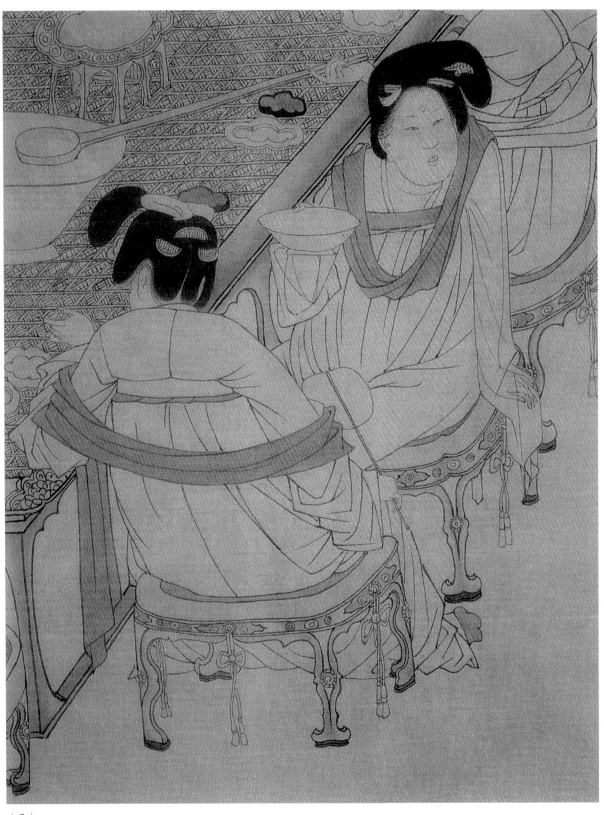

（二）

物上，应根据临本，空出花纹的位置。案上器皿先用白粉沿墨线勾一遍，然后再罩以石绿，显得凹凸丰富。加重器皿的色泽，用墨赭、石绿等染出，碗可上极淡的墨赭，再罩少许藤黄。

由于古画临本绢丝年久磨损、剥落，许多织物花纹难以辨识，在了解唐代织物图案风格的基础上，

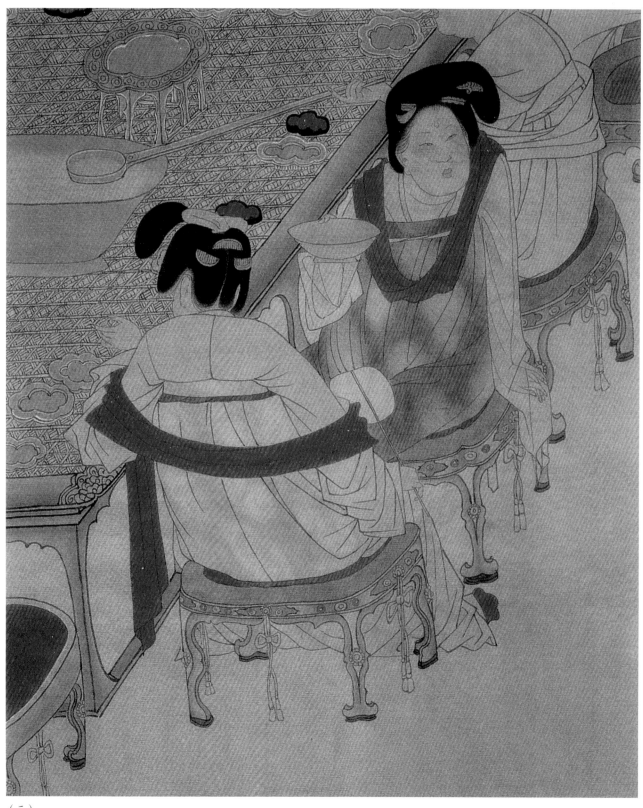

（三）

将局部可辨的花纹描于拷贝纸上，按其对称、重复的规律，组织一个完整的基本纹样，然后扩展到整块织物。先打好完整底稿，再将绢覆上细细描画。

经过不断反复地染色，绢已经局部收缩不再平整。反面衬色要同正面染色一样谨慎，头发、"三白"妆等甚至也要对照临本边看边染。反面衬色可以

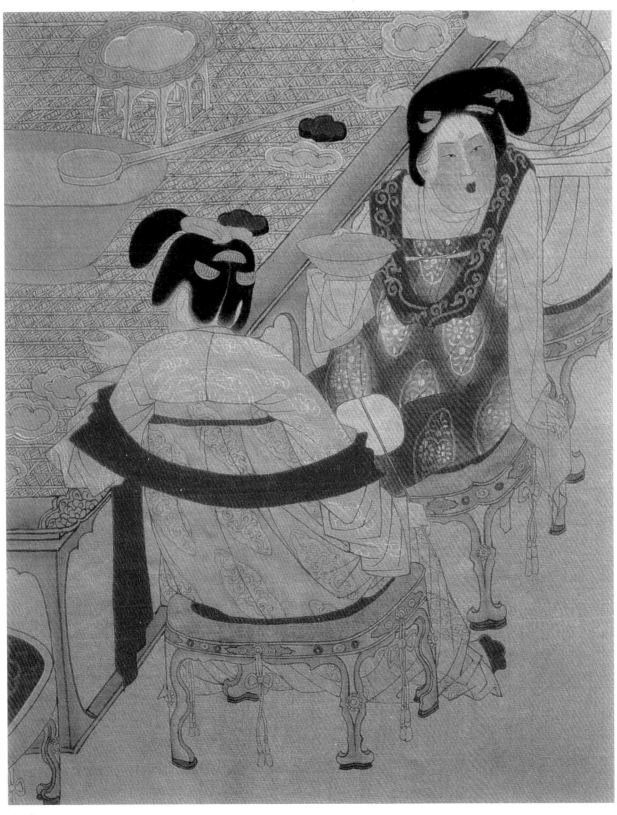

（四）

增加正面色彩的浓度、厚度，同时不露痕迹，但若使用不当，则会令正面看上去板结，失却了绢的透气感。

亮白的织物花纹最后加上，同样须先描绘好完整精确的底稿，然后边看临本边画，体会其笔意，不能死描。可以略有斑驳不均，接近临本的灵动效果。最后用深于绢色的仿古宣托裱。

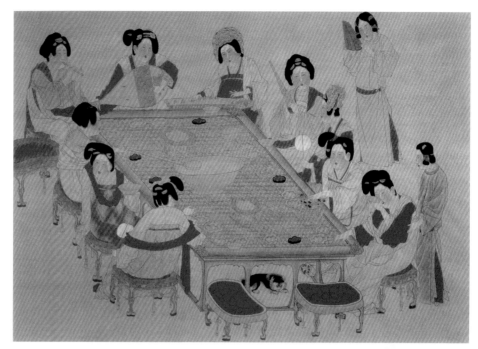

（五）全图反面衬色

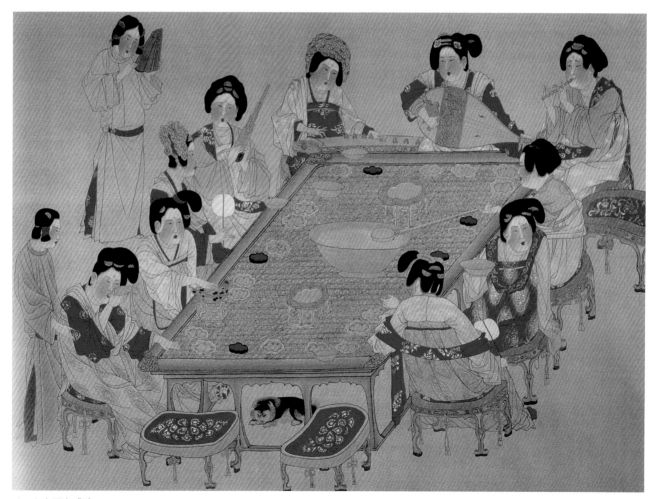

（六）全图完成稿

（二）《芙蓉锦鸡图》临摹步骤

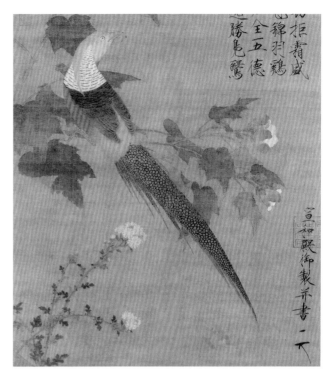

画中一斑斓锦鸡停于芙蓉枝上，回首仰望蝴蝶双飞。整图用笔精巧，设色富贵、高古，上有赵佶自题诗一首："秋劲拒霜盛，峨冠锦羽鸡；已知全五德，安逸胜凫鹥。"

在传统的中国画中，墨线是画中主要的轮廓，在未上色之前，必须全部勾勒到位。工笔画线条尤其考究，是在细小的线条中求变化，所以要有粗细相间，这样才会生动，不至于细到死板。

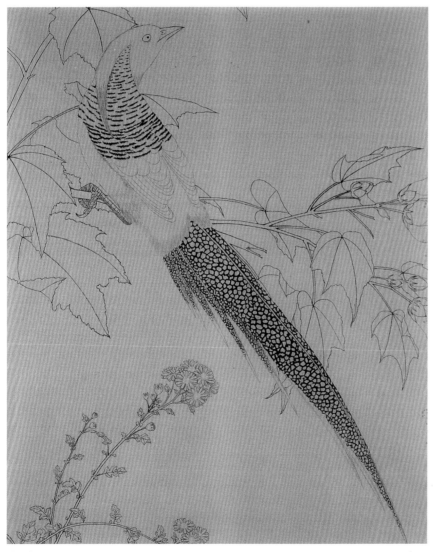

（一）

《芙蓉锦鸡图》：（宋）赵佶，绢本设色，纵81.5厘米，横53.6厘米。

作者：赵佶（1082-1125），在位25年，唯好书、画，凡山水、人物、花鸟、墨竹无不精工极妍，刻画入微，又善体物情，精于鉴别。书法初学黄庭坚，后自成"瘦金书"体，笔势遒劲、飘逸。

根据需要，把画面上花和鸟身上所有的色彩先稍淡一点铺陈一遍，这样可以
观察各个色彩之间的关系，以便以后层层铺染并及时调整。

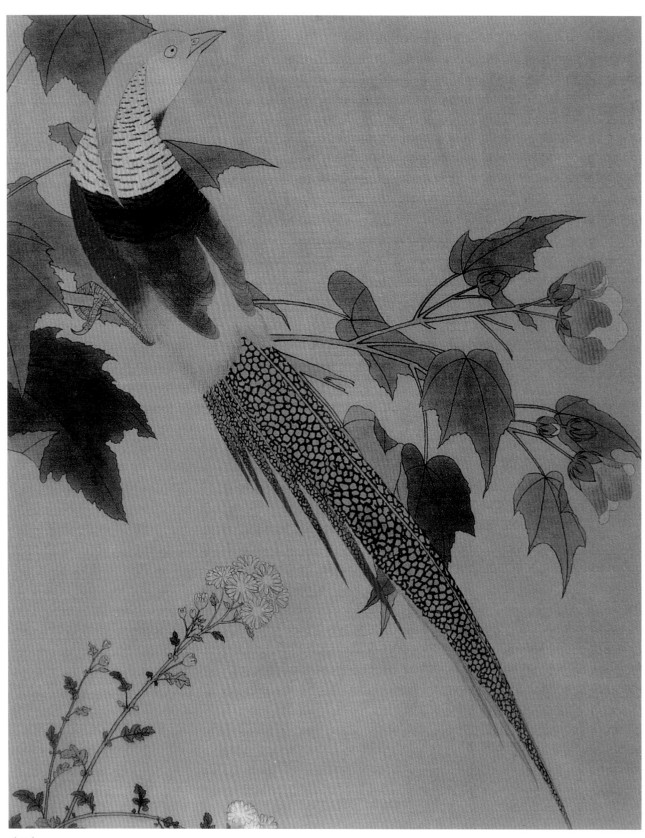

（二）

绢色染过之后，色彩的鲜亮会差一点，但却在整幅图中多了一个层次。在此基础上，可以调整整幅图的色彩，让深的地方更深，亮丽的地方更亮丽，这样整幅画就会拉开层次，有了精神，也为色彩的再积累打好基础。

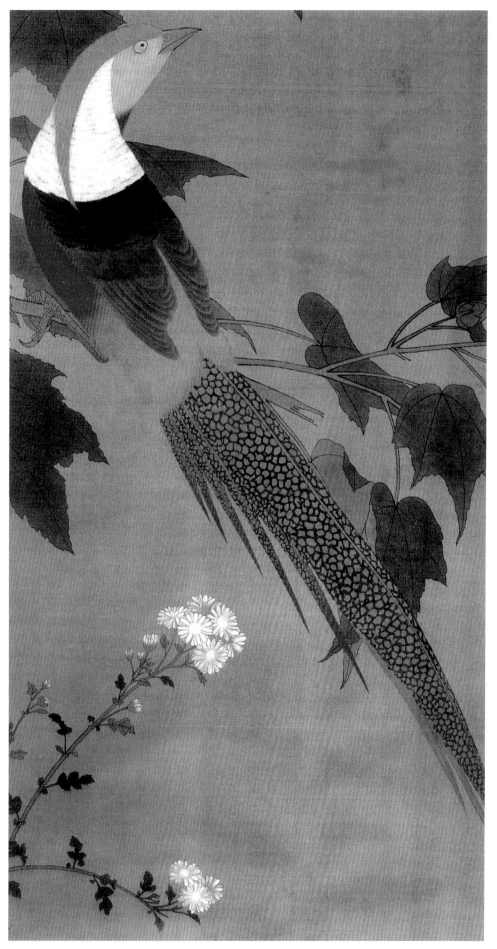

（三）

在被拖染过的色绢基础上，最后一道色的完成会使锦鸡显得更亮丽耐看，用墨色进一步使黑色羽毛部分更精神，同时画出羽毛的细小走向，尾部的细毛要画得密而不乱，从从容容。尤其是枕部的羽毛上画上黑色的条纹，使整个画面更加精神和响亮。

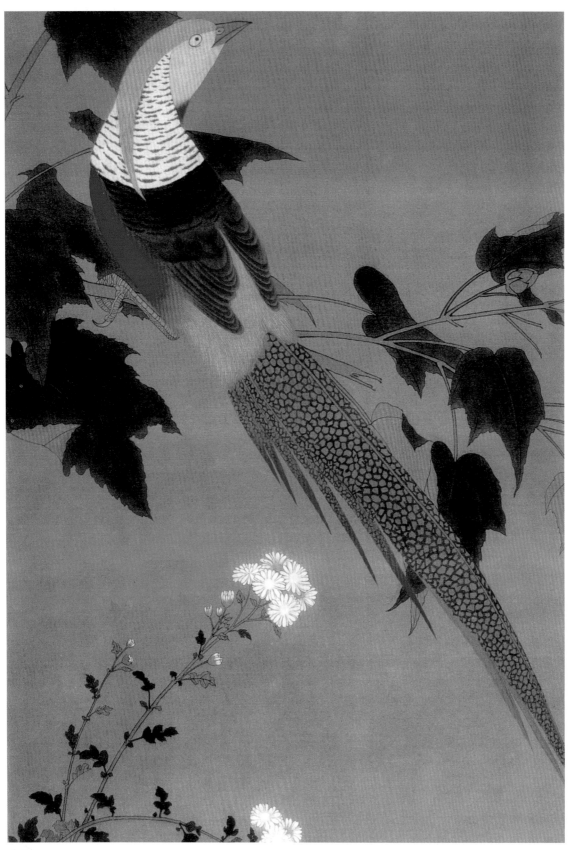

（四）

朱砂的一次次铺陈，使锦鸡的红色部分显得更亮丽、灿烂。紧抓枝干的脚也在拖
上白色后，更显得厚重而有力，并与叶、干形成对比。

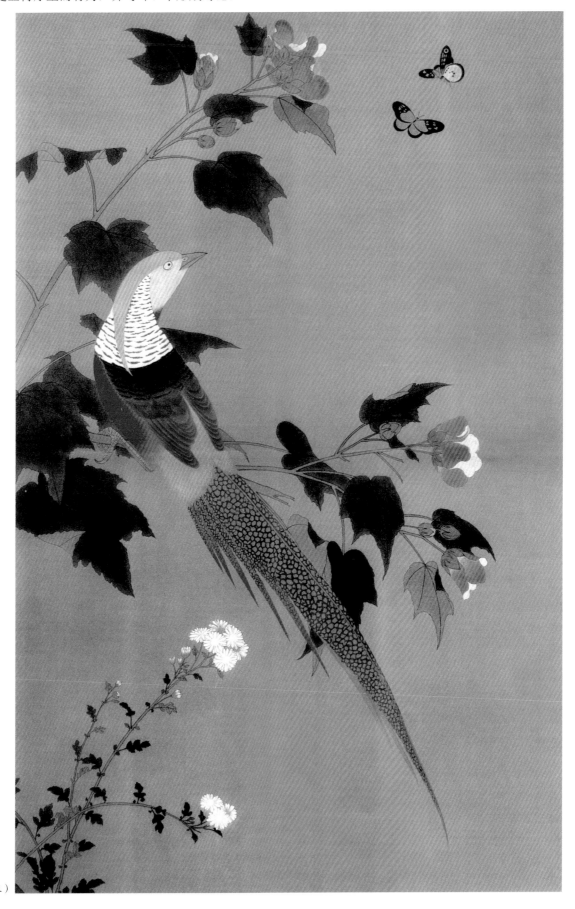

（五）

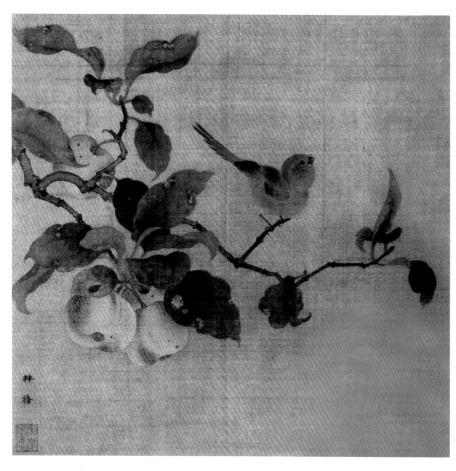

《果熟来禽图》

（宋）林椿

工笔画临摹，每周16课时

通过中国工笔画法及临摹，能准确完成临摹着色，使学生掌握传统中国画的表现技法。

教学目的

1. 熟悉中国画熟、生纸材料的性能；
2. 熟悉工具的性能及使用方法；
3. 熟悉中国工笔画造型的审美原理和独特的艺术表现形式；
4. 熟悉中国工笔染色技法；
5. 熟悉临摹画稿比例关系；
6. 能分析优秀作品的风格与艺术表现形式；
7. 中国画表现的结构特征。

活动设计

每个学生可选择古典名画《簪花仕女图》《宫乐图》《芙蓉锦鸡图》等中的任意一幅来进行一次完整临摹。

难点

通过临摹能准确掌握染色方法及用笔、用墨技巧。

要求

写实手法，作业认真，注重传承。

相关实践知识

1. 能准确把握中国工笔人物画样稿的轮廓、比例；
2. 能准确画出范稿；
3. 能完成画稿勾线。

相关理论知识

1. 熟悉临摹画稿比例关系及知识；
2. 熟悉构图知识及线组织；
3. 熟悉中国画的造型艺术及笔法。

相关拓展知识

熟悉中国工笔画的造型艺术及用线功力、笔法。

第七章　工笔画写生

一、花鸟画写生

花鸟是指人们所喜爱的动物、植物。在文学艺术、诗词歌赋、戏剧、音乐、舞蹈中，常被用花鸟形象来抒发情感。我国的牡丹、梅、兰、竹、菊、鹤、鹰等植物、动物，都是人们喜闻乐见的创作题材。

我们学习花鸟画，一方面通过临习前人的作品，

吸取传统花鸟画的表现技法和创作经验，另一方面要到大自然中去对着真实的花鸟进行观察和写生。这两者是相辅相成、缺一不可的学习途径。

花鸟写生是积累素材，为花鸟画创作打下基础的过程。从古到今，每一个有所创新的画家，都是非常

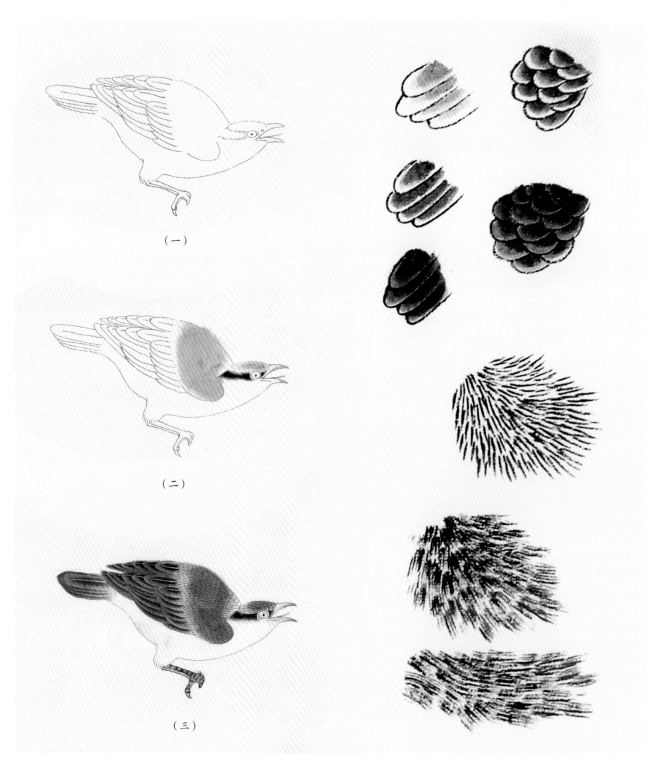

（一）

（二）

（三）

重视观察自然和具有较高的写生能力。只有从自然中发现前人没有发现的形式和造型规律，积累新的经验，才能在继承传统技法的基础上，创作出形式新颖、艺术感染力强的作品。

工笔花鸟写生的方法和步骤。

①选角度。写生的第一步是要多看，围着要写生的花木进行多方位的观察，选取最能体现花卉特点的角度来画。有的花从这一角度看并不感人，而换另一个角度就让人觉得非常美。面对丰富多彩、变化多端的大自然，首先要学会取舍、概括和提炼。"触目横斜千万朵，赏心只有一两枝"讲的就是艺术上的取舍关系。无论面对的是一株花还是一片花圃，画的时候总是要选取其最典型、最有特色的某一局部。

②分类。以点带面，通过分类可以找出花的共性规律和个性特点，如牡丹、菊花都是圆形大花冠；梅花、桃花、杏花都是五瓣，大小近似；百合、萱草、山丹也有共同之处；葡萄、丝瓜、葫芦都是鹅掌大型叶等等。画时只要选择其中一种来认真研究它的结构，就等于认识这类花的基本结构了，之后再可找出它们之间的不同之处。同一种花要研究它的正侧、向背、俯仰变化，以及花苞和半开时的状态，枝叶迎风展动的情姿等。

③整理。写生稿还要通过进一步的加工整理，才能成为比较完整的画。写生时往往只限对于局部的刻画，对于整体布局、疏密关系、线条的应用照顾不到，整理就成了对写生稿的深入刻画。有些地方可以凭记忆，根据主观需要进行补充和取舍。在写生时，可以结合文字记述当时的心情感受以及花的色彩、叶子的形状特点和生长规律，这样做更有利于以后的整理和创作。

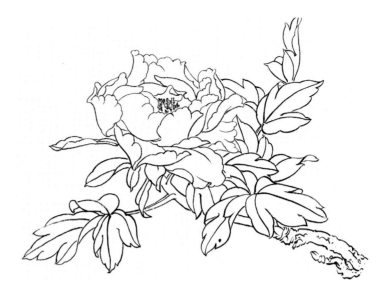

线描稿

分染墨稿

用色分染

牡丹是我国的名花，栽培历史悠久，深受人们的喜爱，有"花中之王"的称号。唐代诗人刘禹锡写牡丹诗句："庭前芍药妖无格，池上芙蓉净少情，唯有牡丹真国色，花开时节动京城。"比喻牡丹是国色。在日常生活中，人们把牡丹比作幸福和富贵的象征。自唐以来，牡丹以特有的魅力深得广大人民群众的喜爱，所以历代画家中都有画牡丹的高手。

罩色

整理提线

（一）花卉写生

作为工笔花鸟画中花卉，一般均为草、木本或藤本植物，花叶枝干一般处于视线以下，因此"俯视看花，平视看叶，侧视看枝干"已成为植物写生的常识。

花卉写生稿

虽然我们绘画创作收集的素材不能像动、植物学家那样专业，但是对写生对象的生态规律、习性、特征，绝不能一知半解，在写生前必须仔细观察、研究、分析其生态规律和形态之间的结构，一般常识性的知识更加不可忽视。

花的形态虽然不尽相同，但其生态规律和结构是基本相似的。

叶子分完全叶和不完全叶。一个叶柄只生一片叶，称单叶；同样一个叶柄生小叶多片，因排列不一致又称羽复叶和掌复叶，凌霄花、紫藤属羽复叶，牡丹、泡桐叶属掌复叶。

茎，也称枝干，在创作构图中起连接骨架、穿插等作用。只要通过写生，把握其物性，便可以合理地利用植物茎加以弯曲、延伸、连接、分枝等。

花卉写生稿

花、叶局部写生稿

(二)禽鸟写生

禽鸟写生和花卉植物写生不同，花是静态的，鸟是动态的。写生鸟不可能像描绘花卉那样静观其所以，需要以敏锐的眼光捕捉刹那间的形象，以求抓住大的动势和神态。捕捉的前提，仍然取决于对描绘对象的理解、熟悉和掌握。如鸟的基本结构、飞鸟的俯仰飞翔、走动静观等状态，虽然变化无常，但只要领略"鸟形不离孵"的特点以及其欲鸣则头仰、欲宿则头缩、欲飞则振翅、欲走则提足的规律性动势，捕捉鸟的动态和神情就比较容易了。

禽鸟写生稿一

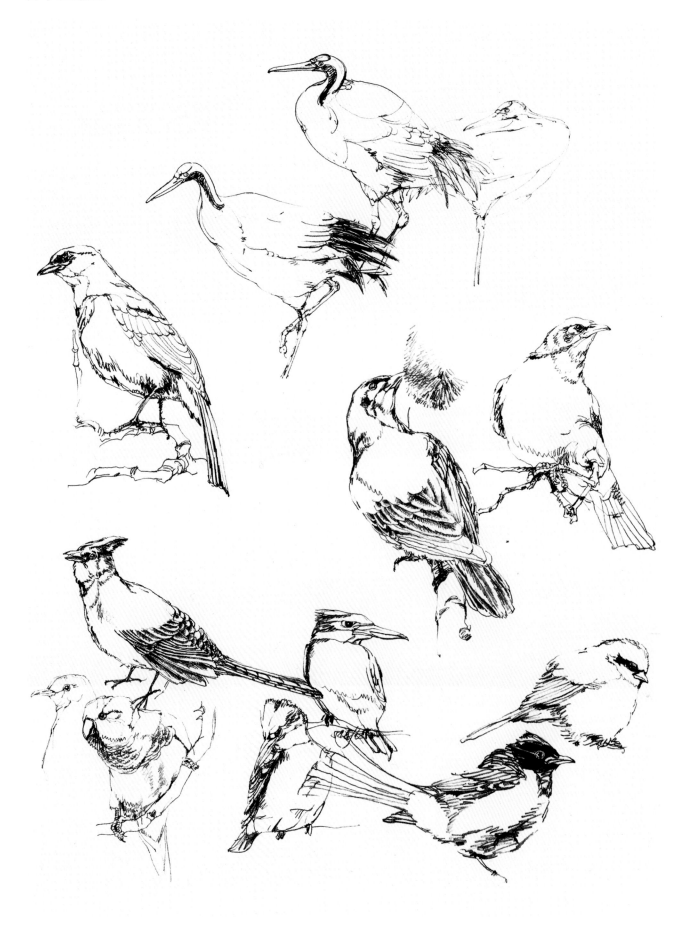

（三）花鸟画范图

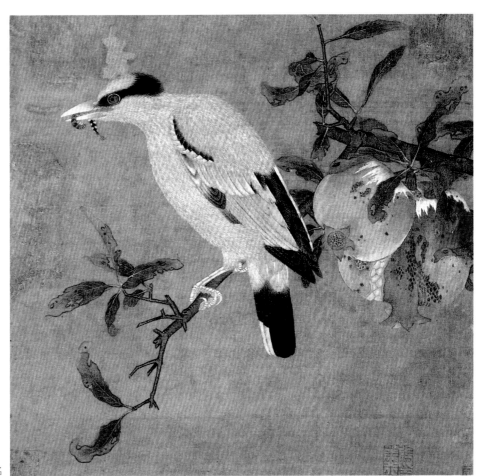

《榴枝黄鸟图》（宋）佚名

《写生珍禽图》（五代）黄筌

《牡丹》 陈岫岚

《游》 丁蓓莉

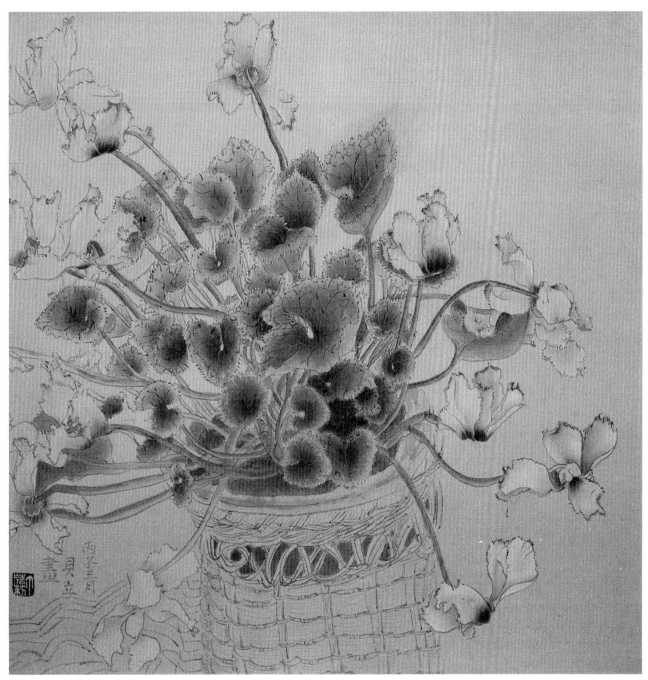

《仙客来》丁蓓莉

二、人物画写生

中国人物画造型原则，是顾恺之的"以形写神"，张璪的"外师造化，中得心源"，以及齐白石提出的"似与不似之间"等，还包括个人学养、立意、意境、气韵、构图、笔墨等造型艺术的理论和观念，既要符合一般的艺术规律，又要具有独特的艺术观点。它是自然之形与主观之情的融合，故中国画思想内涵和审美价值，远远超出了自然形象本身，它是追求内在的神韵和主观情怀的传达。

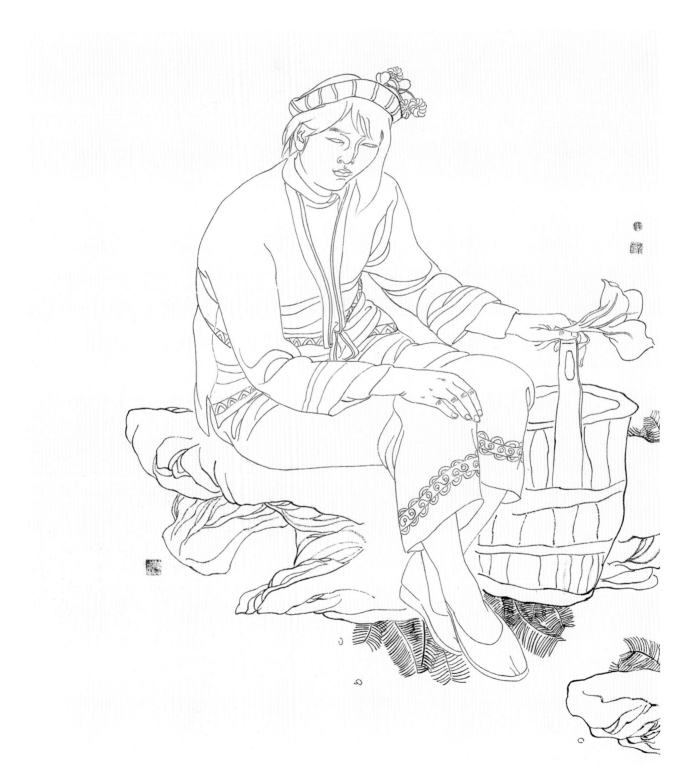

写生就是"外师造化"的过程，也就是在千变万化的自然形态中去发现美的形式规律，注重在深入细致的观察中培养内心的审美情感。写生过程是培养创作灵感，训练造型能力的主要途径。画家搞创作要以自然为师，从自然中发现自己的美感形式。历代流传于世的优秀作品多产生于对自然的观察和深切的感悟之中。

(一)人物写生步骤

1. 起 稿

　　起稿时可先用直线把大的比例关系定下来，然后再从某一局部开始画起。画时一般是从头部向下推，因为开始画时精力旺盛，感觉最好。

过稿勾线：

　　用熟宣纸或熟绢覆盖在画稿上（现代人作画也有用棉布、亚麻布、皮纸等材料，以显示不同艺术效果），然后用铅笔在熟宣纸或熟绢上轻轻地把画拷贝下来。这一步一定要细心，勾线之前一定要审视草图，看有没有需要改动和添加的地方，这是因为材料限制，一旦落墨，宣纸或绢都是很难改的。

（一）

2. 上墨色

墨分五色，即焦、浓、重、淡、清，也就是指墨色的浓、淡、干、湿变化的层次，墨还可分枯、干、润、湿、漓五种。墨色的变化丰富是靠水分的掌握和运用而形成的。在用墨之法上，前人总结出很多经验，主要有七法：浓墨法、淡墨法、焦墨法、宿墨法、破墨法、积墨法、泼墨法。

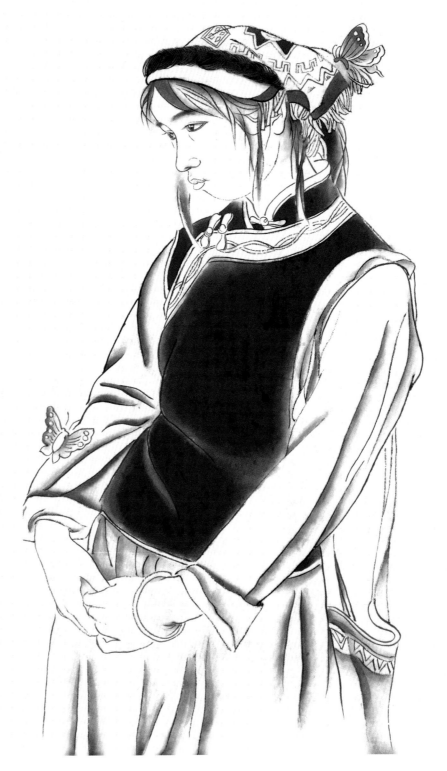

（二）

3. 渲 染

画人物面部肌肉以及某些器物的体积和结构时都是通过渲染的方法来表现达到的。但注意渲染体积与结构不能太过。最好用两支笔染，一支是色笔，一支是水笔。每上一笔颜色，赶快用水笔渲染开。可以一只手拿两支笔，执笔方法呈十字状，交替使用。每次少上一些颜色，多了会渲染不开，因为熟宣表面有胶矾，抓色快而牢，所以一笔颜色上去立即要用水笔染润，然后渲染三遍罩一遍，再染三遍罩一遍，再染三遍罩一遍，这叫"三烘九染"。

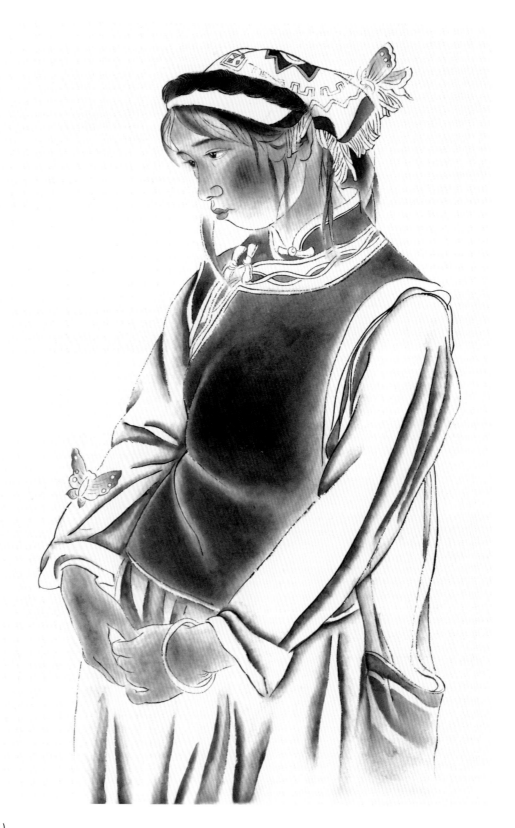

（三）

4. 罩 色

就是在多遍渲染之后平涂一层颜色。若画肌肉就调一个画面所需要的肉色，也可以直接用赭石调墨，罩色时也就是平涂一遍色，不要越过线。有时把原墨线空出来，这种方法叫勾填法。罩色时不能一遍罩够，要反复多遍罩，这样就会使色彩有变化。

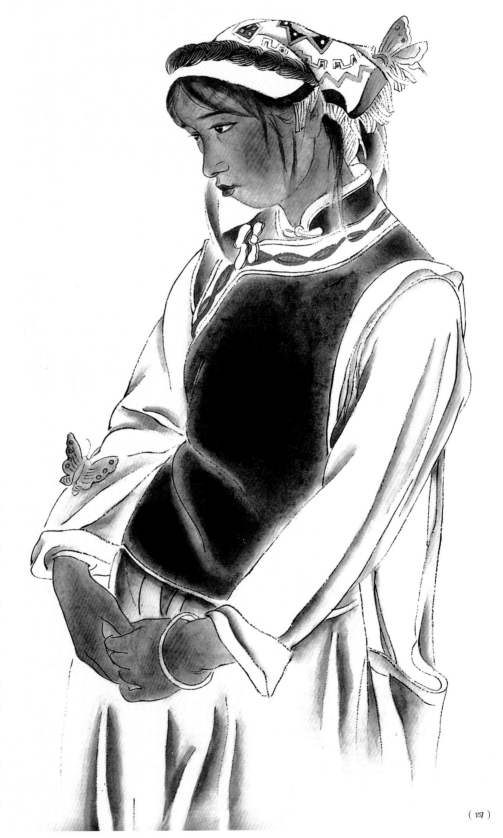

写生要尽可能忠实于对象，尽可能把结构、透视画准。要抓住对象给你的第一感觉，是天真活泼的，还是憨厚朴实的，性格是温和的，还是忧郁、阳刚的等。选择好最佳角度，认真观察感受形象，不但要把形体结构画准，还要注意刻画对象精神面貌，刻画出其性格、属性等。注意用线造型，透视关系要正确，哪条线压哪条线都很讲究。如嘴的中线，应该是离你近的线压离你远的线。组织线条时，要把线条的穿插、线条的疏密及线的来龙去脉交代得清清楚楚。

（四）

5. 涂底色

现代工笔人物画有底色的较多，以白纸为底色的较少。涂底色是为了给画面一个调子，再一个是为了烘托出主体。染背景用羊毫刷子刷，可将纸喷清水打湿后再刷底色或喷底色。

调整：渲染之后，画面基本上完成，但是不再进行深入的调整就不易产生情调和意境。为使人物形象更有精神，使画面更加集中和统一，就要对某些局部和笔墨关系、人物神态等方面进行调整。调整时要从整体出发，在形体不够突出的地方或是墨与色不太理想的部位，可以通过调整使之达到比较理想的效果。

勒线：工笔画经过多层渲染、罩色之后，原来勾形体的墨线会被遮盖住，因此，最后一步手续就是要勒线，勒线时可用墨线也可以用颜色线，但不是重描一幅画中所有的线。勒线是最后的阶段，也是最关键的一步，千万不能忽视。

（五）

（二）人物写生范图

《人体写生》王颖生

《人体写生》朱唯践

《女青年》陈岫岚

《静思》黄慧玲

《梦里》黄慧玲

工笔画写生 每周16课时

通过中国工笔画写生，能表现人物、花鸟的结构和特征，能准确完成工笔人物画写生着色，使学生从中掌握传统中国画的表现技法。笔、墨、纸、砚是中国画的主要材料，要能灵活运用这些材料，在不断的绘画实践中探索用笔、用墨、用色的技巧，总结出规律性的经验，从而进一步丰富和发展现代中国工笔画的表现技法。

教学目的

能准确完成中国工笔画的写生。

促成目的

1.熟悉表现工笔画的结构和特征；

2.能准确进行写生画稿着色；

3.熟悉工笔画的风格和独特的艺术表现形式。

活动设计

1.每个学生完成工笔画写生的正稿着色；

2.通过多媒体向学生展示分析中外优秀工笔画作品的色彩知识；

3.带领学生去图书馆查阅优秀作品资料；

4.带领学生看画展。

经典解读

图解中国工笔画优秀作品。

难 点

通过完成工笔画写生的正稿着色，能准确掌握中国工笔画用笔、用墨、用色的技巧。

要 求

写实手法，作业认真，注重传统的传承。

相关理论知识

1.熟悉中国工笔画写生风格和独特的艺术表现形式；

2.熟悉中国工笔画写生的着色知识；

3.能表现中国工笔画的造型和色彩；

4.熟悉传统的渲染法来表现对象的色彩及表现形式。

相关实践知识

1.熟悉中国工笔画写生的色彩基础知识；

2.处理面颊上的皱纹和衣服上次要的衣纹用笔的虚实关系；

3.能用传统的渲染法表现对象的色彩；

4.熟悉掌握正确的中国工笔画的绘制着色方法和绘制步骤；

5.熟悉掌握正确的中国工笔画写生的不同形式和不同风格的表现。

相关拓展知识

1.能运用中国工笔画来表现不同技法及肌理方法；

2.中国工笔画写生，笔为形象之骨，而墨与色为形象之肉；

3.熟悉材料应用。

第八章　工笔画创作

一、花鸟画创作方法

构 图

构图法则要通过一定的构图形式去表现出来，构图形式是表现立意的一种手段。

当提笔作画时，首先要想好画什么，表达什么意境，做到"意在笔先"。然后根据所表现的内容进行取势定位，"位置"在于惨淡经营。什么地方画花，什么部位画鸟，枝叶长势和疏密关系如何分布，都要进行一番推敲，找到表现内容的最佳形式。古人云："布置之法势如勾股，上宜留天，下宜留地，或左一右二，或上奇下偶，约以三出为形，忌漫团散碎，两互平头，枣核虾须。布置得法，多不嫌满，少不嫌稀。"这里所讲的就是在布局时，要先留天地，左右上下不能对等，一多一少，一疏一密。两花不能平排，要有大小、反正、高低之分。花头要奇数不要偶

数，叶要分反正、聚散等。这些要求对花鸟画的构图都是非常有用的。

纵观前人的绘画作品，因每个画家所处的时代不同，文化背景也不一样，构图的手法可以说是千变万化，形式丰富多样。但是，它们大都离不开聚散、开合、收放、虚实、穿插、交错等对立因素。我们临摹前人的画，除了借鉴各种表现技法，也应该研究前人的个人构图形式。为了便于初学者对构图的理解和运用，下面把传统构图惯用的"米"字格形式作一点分析。

以画面中心作"米"字形直线交接于四边的中心点和四角上，米字的中心就是画面的中心。从中心向外不超过半斜线的二分之一处的斜线上，各画一个圆圈，沿外轮廓四边的每半边的二分之一处作一标点，

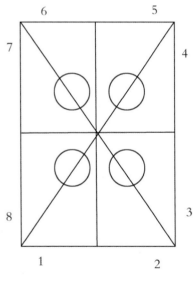

此就是传统构图的"四面八方式"。用这种方法作为画面的布局定位的依据，探索花鸟画的出枝长叶的方向和主花的位置，从中我们会发现这样的规律：凡是米字线与外框交接点都不能作为花卉出枝的起手部位。一至八各点是出枝起手的位置。一般来说，向上生长的花卉，起手出枝位置多在地边的两点和左右两条边靠下面的两点中选择，而下垂的花枝或是藤蔓类花卉应在靠上面的四点部位中选取一点。另外，出枝的方向不能与米字的直线或是斜线平行。米字线的方向可以说是行笔的禁区。出枝势不能直冲，要当弯曲则弯，当直则直，长短相对，互相交错。最忌两枝平行、枝条十字线交叉或是三线归一。主体花的部位不是在画面中心，可以选取偏离画面中心的四个圆圈中的任何一个作为主花的部位。其他的花头可以随意安排，取得与主花头的呼应，这样就比较容易获得一个满意的构图。当然，要达到整幅的意境只靠布局还是不够的，还要结合形体的虚实、线条的疏密、用笔的刚柔、墨色的浓淡、干湿变化以及空间关系等方面因素，缺少哪一点都会影响画面的艺术效果。初学者在提笔作画时，面对白纸，有时会觉得无从下手，这时可以先把画纸对折叠成米字格形，再画时就容易下手了。此法讲的只是一般规律，可以参考着运用，不能完全套用，要根据所画的内容和立意灵活应变。

另外，中国画的画幅形式多样，不可能全部套用一种构图方式。只有不断地学习前人的经验，才能从一种构图形式演化出很多构图方式。生活是艺术创作的源泉，当然也是形式美的源泉。通过对自然界观察和写生，就会从中得到意想不到的构图形式。

(一) 牡 丹

牡丹是我国特产的名花，花形丰满，花色鲜艳，故称为百花之冠。牡丹是落叶灌木花卉，四五月间开花，品种甚多。花的颜色有墨红、紫红、深红、大红、粉红、黄、白及有间色者。

1. 画花步骤

①用淡墨勾画出花朵的造型，用线时注意花瓣的转折变化。

②淡紫色渲染每瓣花瓣，偏紫色的花多加些花青调和，偏红色的花多加些曙红调和，色彩之间的变化（包括底色）可根据需要调和处理。

③紫色渲染至所需的深度，白粉渲染每瓣花瓣的边缘。最后用粉点画少许花蕊。

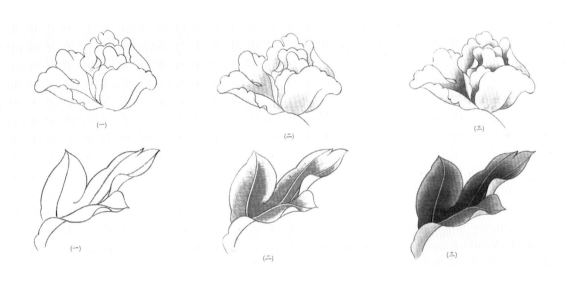

(一)　　　　　(二)　　　　　(三)

(一)　　　　　(二)　　　　　(三)

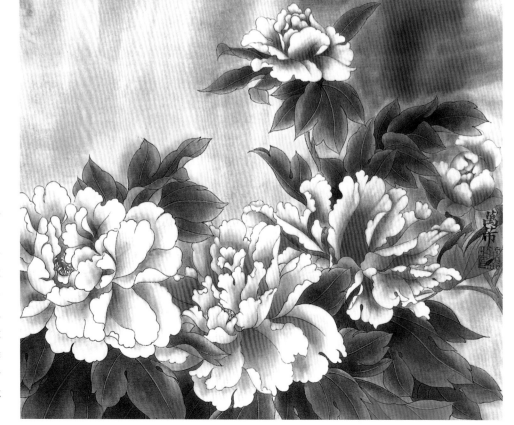

此图为一组牡丹花，每朵花都有鲜明的特征，它们有正对人盛开的，有背开的，有半开或未开的花蕾。将数量较多的大型花朵安排在一个构图中，绝不能杂乱或呆板。画面用色灿烂而协调，富有装饰性，渲染时要特别注意添加颜料多少所产生的色彩渐渐过渡变化的程度。

（二）金丝桃花

金丝桃花，花呈黄色，盆状；花蕊甚密，细长如丝，为金黄色。因花形似桃而故名之。

1. 画花步骤

①用淡墨线勾画出花的不同造型，另外要事先准备好整幅构图的线描稿。

②黄加赭石调和成金黄色渲染每片花瓣，正面浓些，背面淡些。

③花瓣边的绿可用白粉由外向内渲染，用赭石加少许黄剔花丝，点花蕊，因蕊很多，点画时注意大小排列，虚实关系，不要都挤作一团而不能凸显金丝桃花特点。

2. 画叶步骤

黄加花青色调和成绿色，将熟宣覆盖在线描稿上对齐，用毛笔蘸绿色描画每片叶。在绿色未干前冲入淡赭石，可以描画一片，冲入一片，掌握好水分。

原先的绿色干透后，再用绿色渲染每片叶，以显叶的相互间的关系和前后关系。

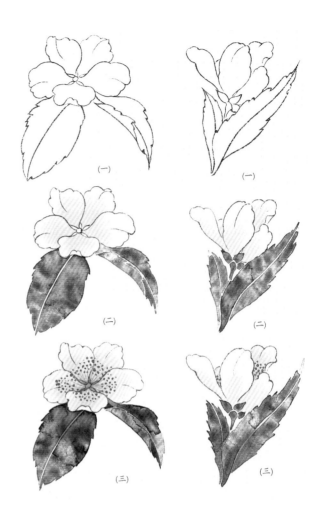

（一）　（一）
（二）　（二）
（三）　（三）

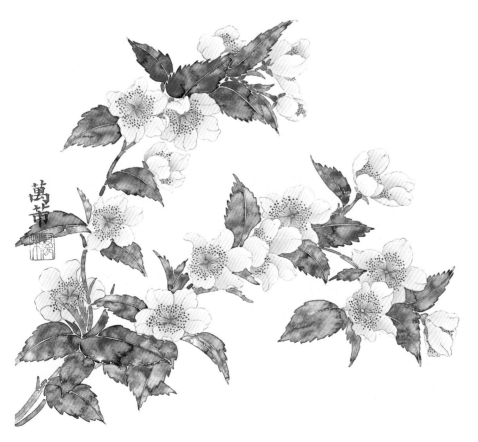

此画是用勾填、没骨积水法相间的表现形式，可以恰到好处地表现花卉和叶的质感和精神。在构图上折枝只有两分枝，虽简单，但已有"满局"的感觉，要处理好这样"以少胜多"的构图，必须注意势态的玲珑和花叶的变化多样，不然会显得贫乏、单调。

（三）百合花

百合花，叶似柳，亦似竹。夏日茎梢开花，肥大而美，色纯白、白兼粉红等。

1. 画花步骤

①淡墨线勾画花和叶的造型动态。

②淡曙红色渲染每片花瓣尖部，淡绿色渲染根部，朱砂平涂未打开的雄蕊。

③白粉渲染花瓣边缘，淡石碌色平涂雌蕊，以增加立体感。

2. 画叶步骤

淡墨渲染正面叶二三次，留出水线；淡绿色渲染花苞根部和背面叶。

淡绿色平罩正面叶二三次，淡石碌色平涂花苞、背面叶和叶柄、枝干；淡赭石色渲染花苞尖部和背面叶的边缘。

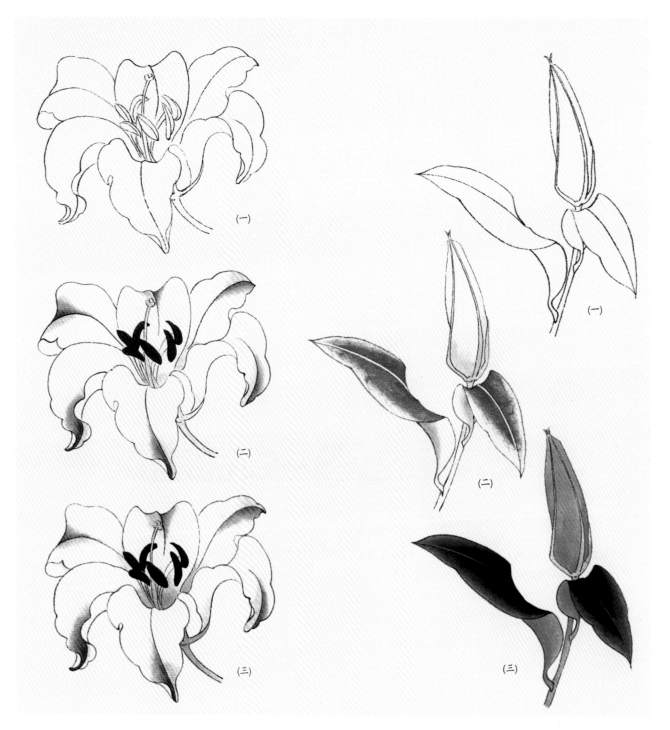

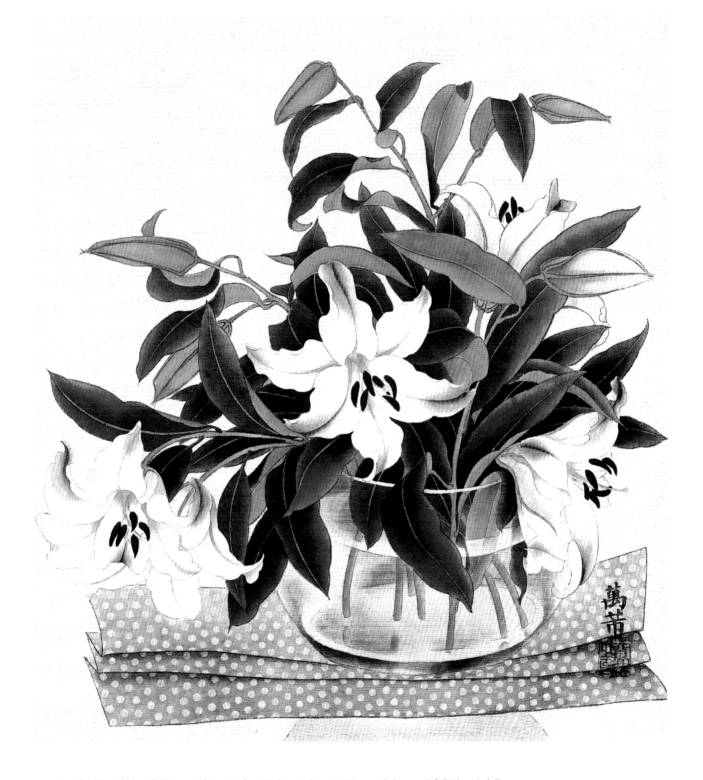

　　此画绘制在日本产的白绢上，用色、用墨都要注意比画在纸上深些，因为色干了后会很淡。这也是一幅写生静物画，用中国画和西洋画的表现手法进行创作的习作。

　　一束花结构较复杂，花形、叶的穿插、器皿的表现都准确得当，工整不死板；用笔、用色富于变化，玻璃器皿略加淡墨渲染，突出了质感。

(四)荷花芦草

荷花生于浅水中泥下，有地下茎（即藕）。夏季开花，花大且美，花色明艳，滋润。

1. 画荷花步骤

①先用淡墨勾线，勾画出花瓣和花蕊的造型；淡红在每瓣花瓣尖部向背部渲染。

②再用淡红渲染花瓣尖部和中央部位，尖部要比其他部位深，突出荷花的饱满、厚实感。

③花瓣和内倾要用白粉染一下，显示正、背面花瓣较大的差别，最后用红色且较细的线条勾勒出每片花瓣背部的脉络，注意走向，突出花瓣的立体感；内倾的脉络较淡，可以不用勾勒。

2. 画芦草步骤

①用淡墨勾画出芦草的造型走势线条。

②用淡墨渲染芦草花蒂部和叶的立体感。

③用淡红色烘托出芦花的白色，即渲染时留出芦花空白的位置；再用白粉在空白处渲染，以显现芦花的洁白柔美。最后用淡花青色平罩叶、花蒂和梗。也可根据画面内容、题材、意境的不同选择颜色。

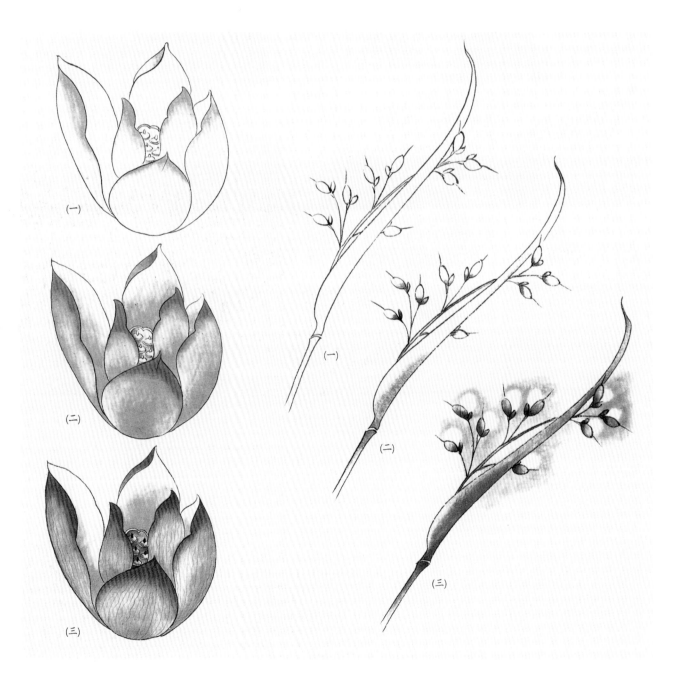

（一）

（二）

（三）

（一）

（二）

（三）

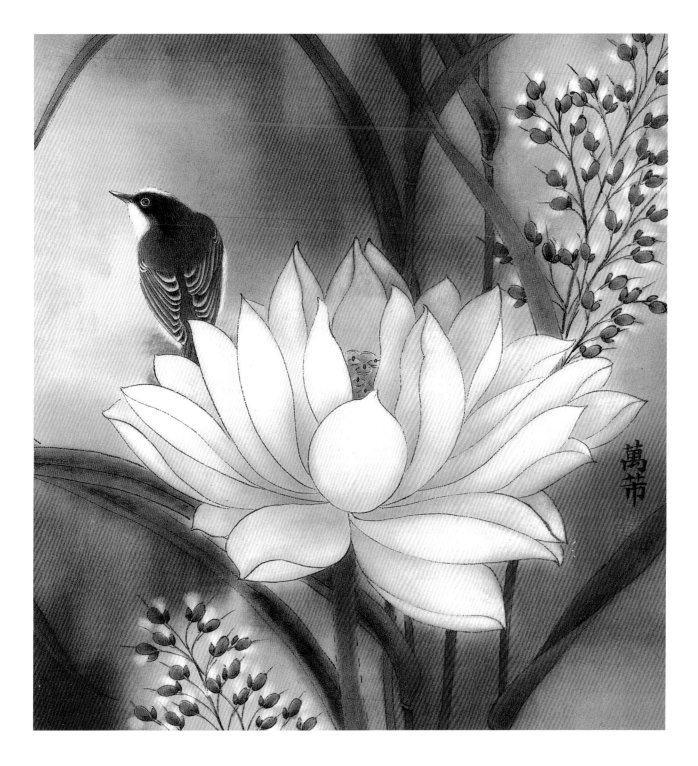

　　这幅画的构图让我们感觉是"截取"的，表现了荷花最突出的特征和作者自己最突出的感受。题材的搭配，大朵的荷花和小簇的芦花产生强烈的对比，突出主题；小鸟作为点缀，增强了画面的生气。

（五）海棠山雀

垂丝海棠树高丈余，一苞数花。花柄细长，下垂若丝；花冠盆状，呈浅红色；花蕊丝白色，花药为黄色。

①淡墨勾出花卉和叶等线，注意花卉和叶片的不同造型变化。

②淡曙红渲染每片花瓣，正面浓些，背面淡些，浓淡由渲染的次数决定；淡花青渲染叶片，留出水线。

③淡曙红继续渲染，注意正、背面深浅；淡绿平涂一层花蒂、花柄。淡花青继续渲染至所需的深度。

④白粉渲染每瓣花瓣边缘，粉黄色点花蕊，花蒂稍染些胭脂。淡绿平罩叶片两次，待色干后，用花勾勒叶脉。

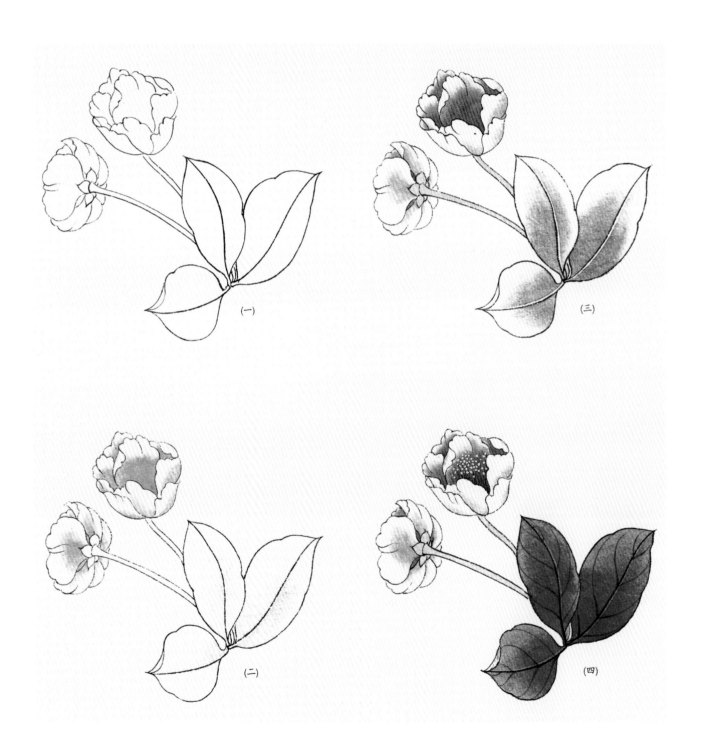

（一）

（二）

（三）

（四）

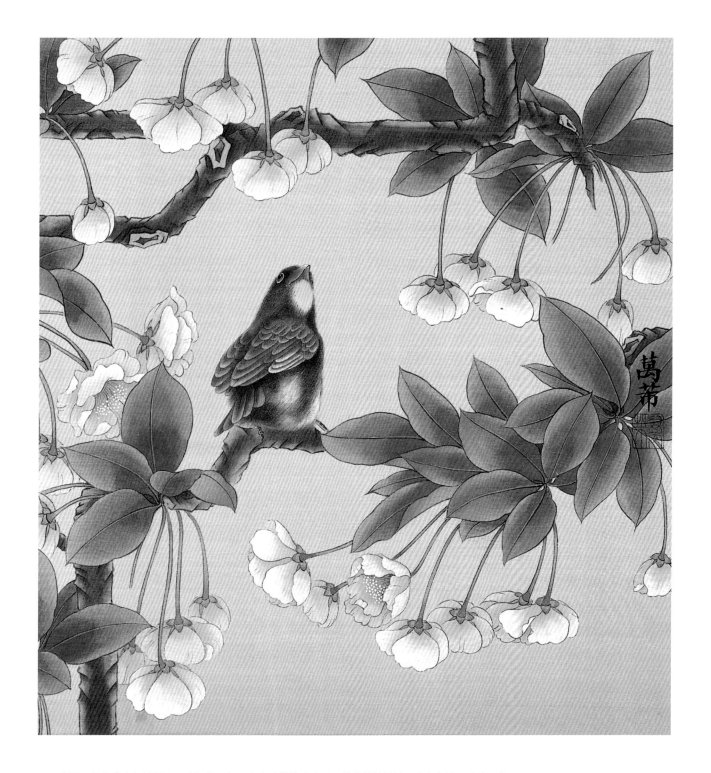

　　这是一幅充满生气的画面，晴朗的天气，小鸟对着枝头鸣唱，花朵纷纷绽放，花和鸟清丽动人，给人以平凡却风光无限的感觉。画面构图是"截取"式的，枝梗的出枝随意，有横、有竖、有折，显现了自然生动的姿态。

（六）梧桐珍珠雀

珍珠雀又名锦华雀，雄鸟的羽色特殊而艳丽，头顶和颈后为灰色，面颊为红褐色斑块，并缀有珍珠般的白色斑点，嘴呈辣椒红色，脚朱红色。雌鸟除嘴、脚、尾的颜色与雄鸟相同，其余均为灰色。

1. 画雀步骤

①用淡墨的虚线、实线勾画出鸟的各部位结构。

②用淡墨渲染各部位，注意突出每个部位的深浅关系和立体感。

③朱砂红稍加些赭石色调和，渲染面颊，肋处留出白色斑点，并平罩嘴。白粉点斑点，染眼眶和腹部。把笔尖捏扁画墨色和灰色部分的细毛；眼、脚罩赭红。

2. 画果实步骤

淡墨勾线（梧桐叶画法相同于前面叶的画法），接着用淡墨渲染。

最后用淡赭石平罩果实。

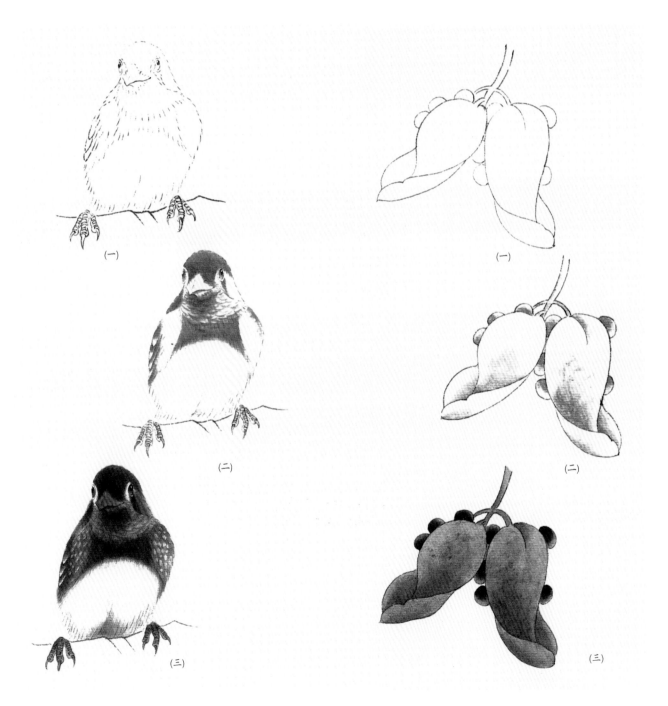

（一）　（二）　（三）

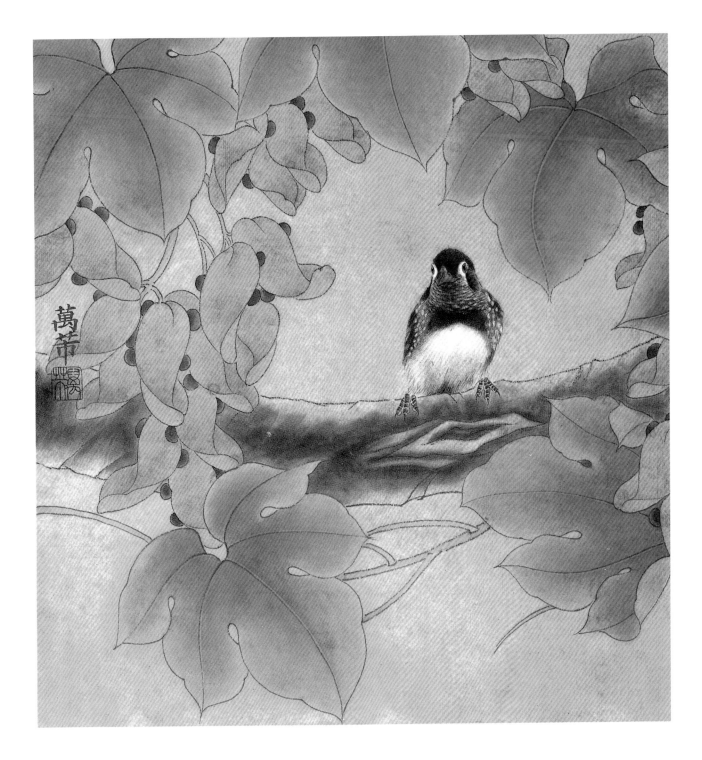

　　此画以流畅的墨色线条勾画梧桐和鸟的轮廓结构，层层晕染，使画面有体积感和丰富的色彩变化。
珍珠鸟造型要画准确，笔法要匀细，色彩要鲜艳。画面中注目而视的眼神要画生动。

(七)梅 鹊

喜鹊在人们心目中是最受欢迎的鸟。在艺术创作中，喜鹊与梅花组合，象征喜上眉（梅）梢。

1. 画雀步骤

①淡墨渲染各部位黑色羽毛（留出肩间部、胸、腹、尾下羽和尾羽处的白色羽毛），渲染多次至所需深度。

②淡墨勾线，注意虚线、实线用在各结构部位的变化。

③白色渲染留出来的部位，眼为赭红色；淡花青色平罩黑色羽毛部位及嘴、脚；淡赭石稍染一下肋处，以显鸟的体积感。最后丝黑色部位的细毛、尾羽、复羽、飞羽的中轴线，用稍浓墨勾勒，同时也需勾勒嘴、眼、脚的部位。

2. 画花步骤

①淡曙红渲染每瓣花瓣，淡墨渲染枝干。

②淡墨勾画出花朵的不同造型结构，稍浓墨勾画枝梗，注意用线的刚柔。

③白粉渲染花瓣边缘，胭脂色平罩花蒂，枝梗淡赭石色平罩，粉白剔花，粉黄点花蕊。

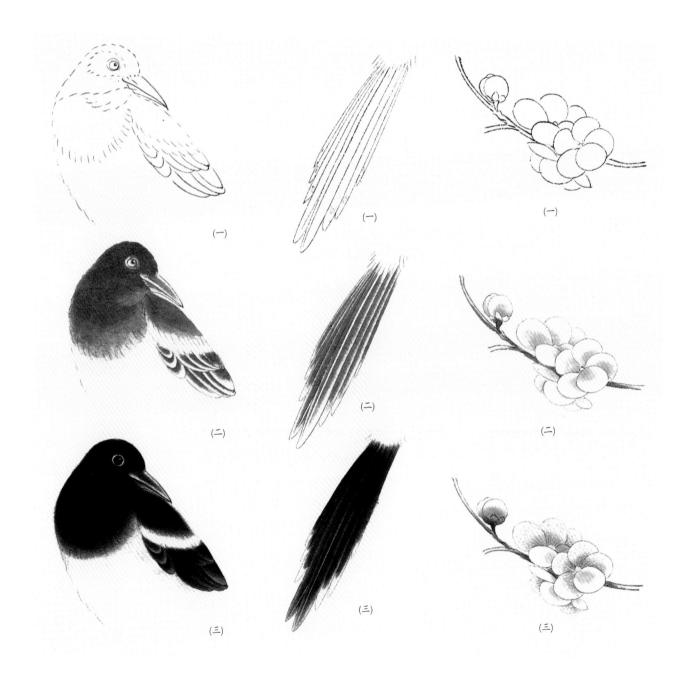

（一）　（一）　（一）

（二）　（二）　（二）

（三）　（三）　（三）

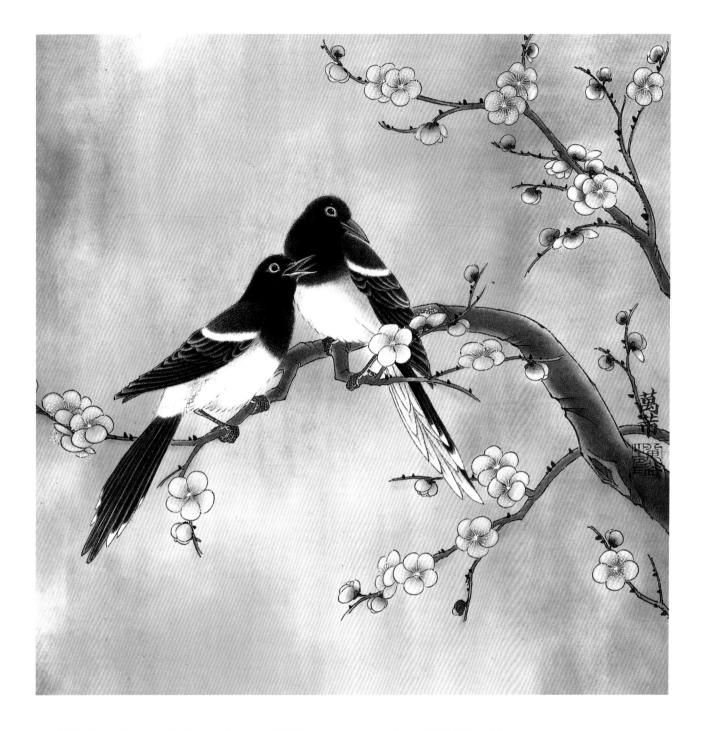

　　此图为横向型构图，画面饱满而有张力。一对喜鹊动势各有变化。画面中梅花虽然较为零星，但喜鹊的重色压住了画面，使画面仍显完整，较有生气。

(八)鸳鸯

鸳鸯主要分布在我国东部，平时雌雄成对生活，形影不离，被描绘成爱情、美满婚姻的象征。雌雄两性的羽毛有很大区别，雄鸟羽毛鲜艳华丽，繁殖期中后背部两侧出现一对如帆的镜羽。

①淡墨勾画出各部位的结构和不同的羽毛。

②淡墨渲染鸳鸯各部位灰色和黑色的羽毛，一层一层渲染至所需的深度。

③雄鸟的嘴用淡曙红渲染，头顶、小腹羽等处羽毛夹用石青色，眼光、颊、颔、喉、肩羽等处羽毛用橘黄色，一对镜羽和腹部用赭黄色，枕处羽毛用赭红色。雌鸟灰色部分用淡花青色，灰黄色部分用淡赭石色平罩或渲染，白色部分全部用白粉平罩或渲染。

④最后用稍浓墨丝细毛，勾勒每片羽毛中的轴线。赭红色画眼，浓墨勾勒嘴线和眼线，并点睛。

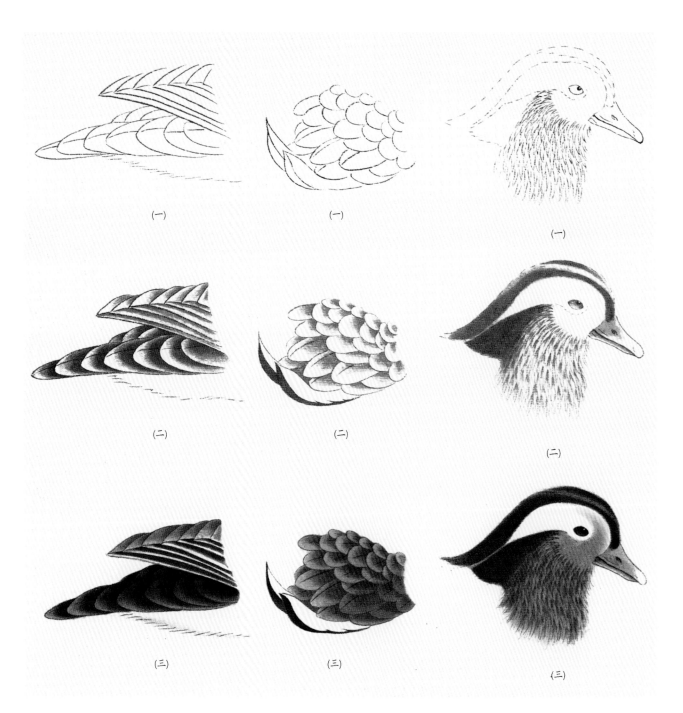

<div align="center">(一) (一) (一)</div>

<div align="center">(二) (二) (二)</div>

<div align="center">(三) (三) (三)</div>

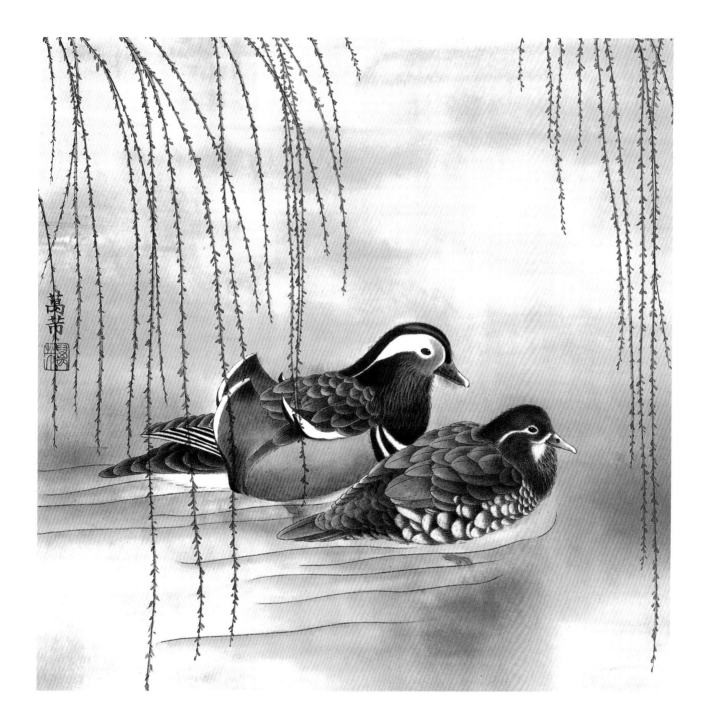

　　这幅鸳鸯图，是描写初春湖边的景色。图中春风拂柳，一对鸳鸯悠闲地荡漾在湖面柳枝间；远处绿水一抹，画面生意盎然，表现出了迷人的江南春色。构图也很平稳，横向移动的鸳鸯和两边垂柳条产生了既变化又统一的画面。

(九)仙 鹤

丹顶鹤是一种长寿、专情的鸟。丹顶鹤有"仙鹤"之称，我们都知晓有鹤寿延年的祝寿词，有鹤妻报恩的民间故事。

①淡墨勾线，勾画出各部位结构线，注意有些部位用虚线，有些部位用实线。

②淡墨渲染嘴，渲染额、喉、颈侧、下颈部位黑色羽毛；渲染黑色的初级飞羽，并留出每片羽毛轴线旁的空白水线。眼据需要渲染多次，达到所需的浓度。

③朱砂红渲染头顶、枕二三次；淡赭石色渲染每片羽毛的根部；白粉渲染每片羽毛外沿以及颈项、胸、腹等处。

④淡花青色平罩黑色部位，待干后将毛笔蘸稍浓的墨色捏偏丝额、喉、颈侧部位的细毛。淡紫红色点出头顶部的斑点，赭红色画眼。

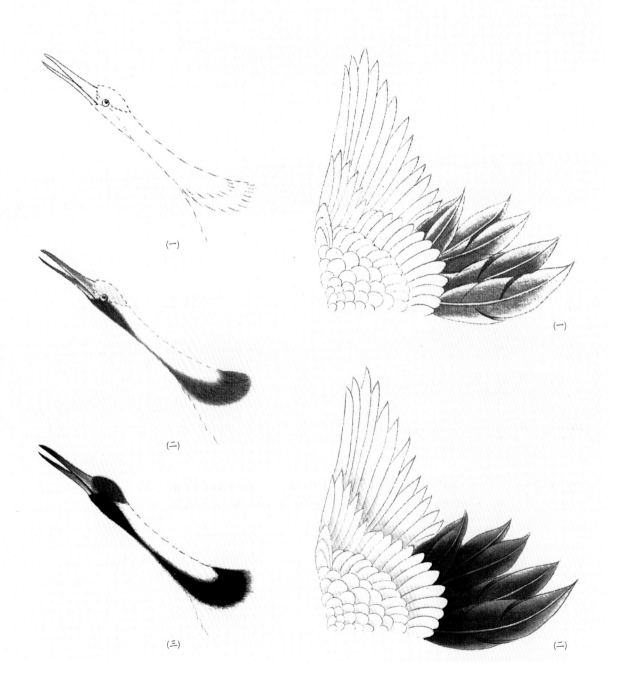

（一）

（二）

（三）

（一）

（二）

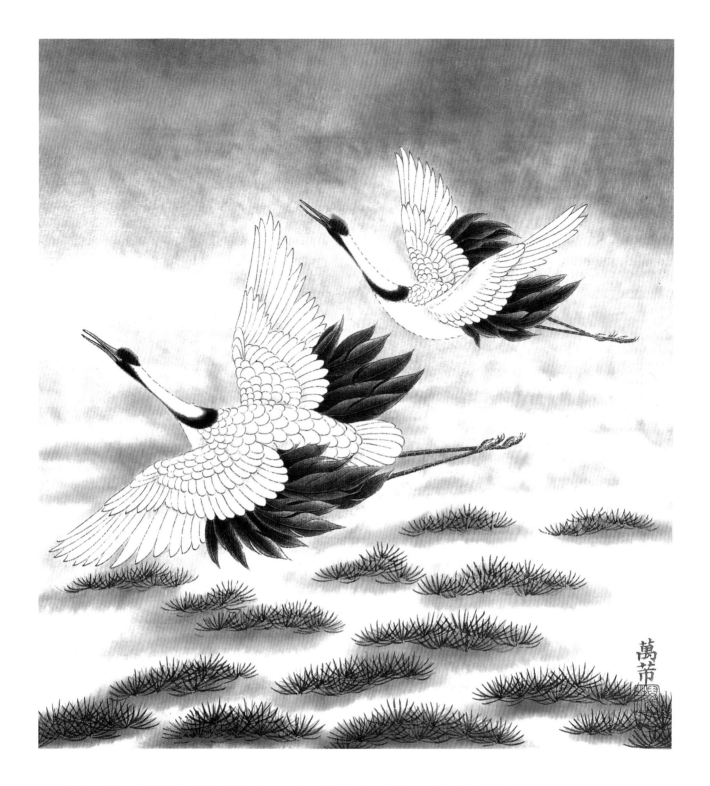

　　这幅构图较简单，但两只飞翔的丹顶鹤所安排的位置很重要：太低了，整个画面有下沉感；太高了，又与松海拉开了距离，显得构图不紧凑；太偏了，又会冲出画面，构图不完整。所以在安排主体时要仔细推敲画面的稳定感。

（十）松 鹰

鹰是勇猛、雄伟、搏的象征，有一股英气昂昂的豪迈，是令人敬畏的英雄形象。鹰的特点是善飞翔，翱翔于人迹罕至的高山峻岭之上。雄鹰展翅，鹏和万里，搏击长空，所向披靡，是历代画家、诗人诗句赞颂的常见题材。

1. 画鹰步骤

①用淡墨线描绘出各部位结构。

②淡墨渲染各部位以及每片羽毛。渲染需耐心进行多次，以达到所需的深度，不可一次用很深的墨渲染，尤其是黑色的羽毛，这样一方面会在纸上留下笔痕，另一方面墨色会显很呆板，没有透明感。

③白粉染耳羽、额、胸等处；赭石色在胸部画少许细毛；毛笔捏扁丝头，颈、背部等羽毛，墨色稍深些；赭黄色点画鹰爪；最后浓墨勾勒嘴、眼、每片羽毛的中轴线等。

2. 画松步骤

①淡墨画松针、松干，留出结构空白线。用笔时，笔中水分需多些。

②松针、松干在淡墨未干前冲入石青色，让其自然渗开，并让画面平放自然晾干。

③等颜色干透后，将画放在有布纹或其他纹理的板上，用毛笔洗擦松干，水分多些，这样纸不易洗坏，待看到松干上出现布纹效果时即可。用吸水纸吸净画上的水分，我们就可以看见画面所呈现的朦胧幽雅感和不同的肌理效果。此方法有时可作为画面用色过浓过艳时的补救方法。

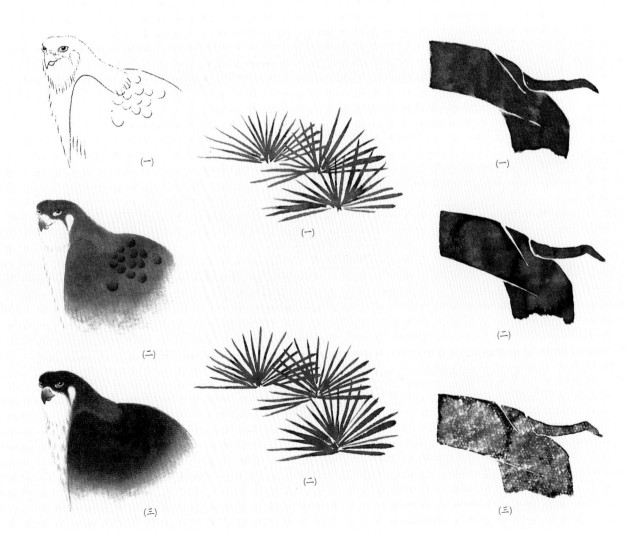

（一）　　（一）　　（一）

（二）　　（二）　　（二）

（三）　　（二）　　（三）

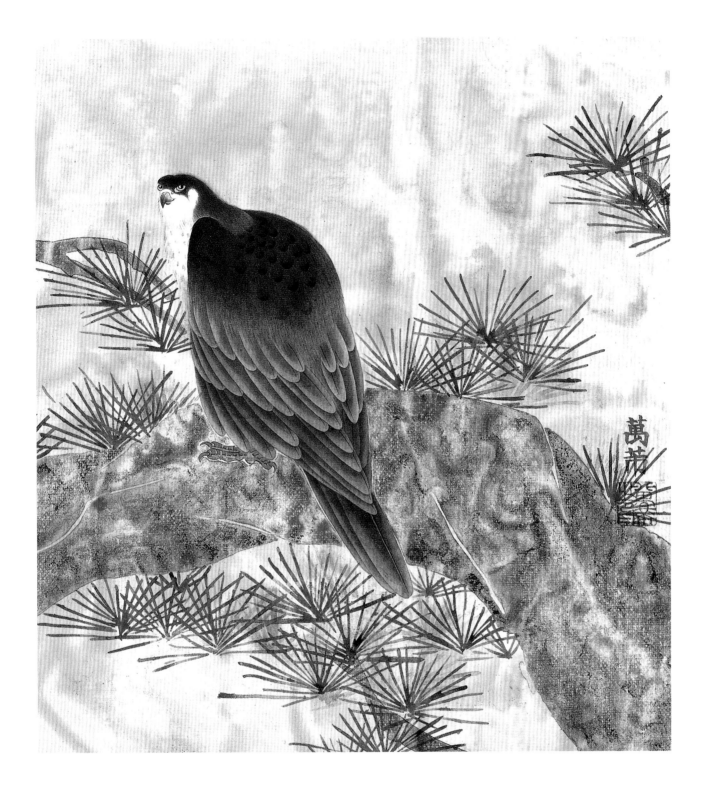

　　此画用以工兼写的方法创作的，笔法肯定，形象真实生动。画上的鹰用淡墨层层渲染，以达到深色鸟的稳重和厚实感，与墨色较浅的松针、松干没骨法相比，成较强的对比关系。

二、人物画创作方法

中国工笔画创作阶段，是人们在掌握了中国工笔画的各种规律后不断提高艺术表现能力的重要途径之一，一般创作有选材、立意、构思、构图、制作这五个过程，这五个过程既可独立，又互相联系。

初学者创作前，最好多看些优秀的美术作品，欣赏美术作品可以打开我们的创作思路，开阔眼界，启发想象力，激发艺术感受和创作灵感，同时联想生活中的人和事画成一幅画。读画时一定要用心体会，找出最喜欢的地方，从审美角度去评价、审视它。通过欣赏，我们可以提高审美能力，为接下来的创作打下基础。

以诗入画题材

选　材

　　收集素材，是要求画家深入到生活中去，从而在作品中再现生活。这种表现生活的原则应是题材来源于生活，而高于生活。

　　①从生活中细心观察，发现生活中有情趣的人和事及生活场景，重视感受体悟作品的意境及其在人们心灵上所引起的联想、情感方面的触动。以现实生活场景为题材创作出的小品画，其表现出来的境界、情调和形象更具有直观性。

　　②从文学作品、诗词中寻找创作内容。宋苏轼评王维的山水画和诗，称之为："画中有诗，诗中有画。"画是无声诗，诗是无形画，充分说明了中国诗与画的内在联系与共同的审美趣味。

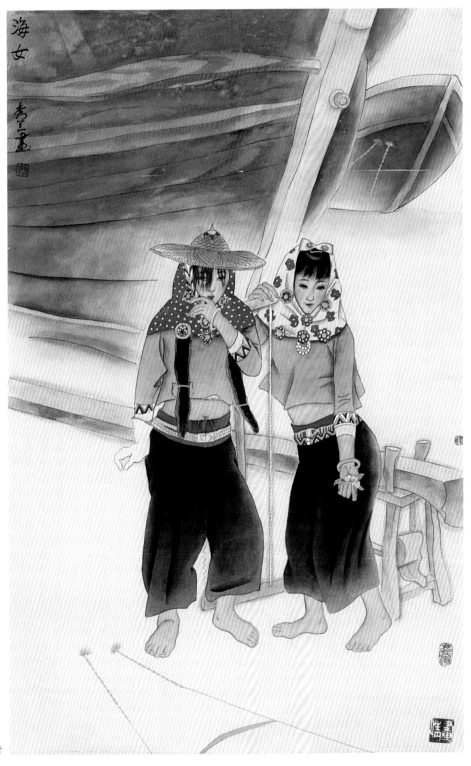

以现实生活场景为题材

立 意

有了素材，接着就是找出适合表现内容的形式，这一个过程就是构思、判断、确定，以审美意识去感受对生活的体验，将情感升华到审美的高度，突出艺术个性，找出最美的能表达主观意图的构图形式和技法以及画面的笔墨处理方法。其要求内容与形式相结合，表现的形式使内容更突出、更典型、更具有趣味，使得人物造型、情趣、创作立意、笔墨技法都得到很好的发挥。

突出艺术个性，使内容更突出、更典型。

构 思

创作的第一步是选择主题和题材。题材选定以后要进行构思，也就是要想表现什么样的意境。古人云"意在笔先"讲的就是这个道理。画面的布局、笔墨的应用、物象造型、色彩冷暖、线条粗细都是为意境服务的。不同的立意有不同的表现形式，不同的构图所表现出来的意境也不同。创作的要求就是借助客观物象和技法，把蕴藏在内心的情感通过一定的形式展现给观众。

在构思时要对所选的题材进行深入的研究，找到最能表达主题立意的形式，为达到意境的目的，要对写生的画稿大胆剪裁，造型方面可以用夸张、变形的手法。要反复进行构图实验，从多种构图中选取最为满意的，这样就容易画出感人的作品。

在绘画创作过程中，构思是画家运用主观情思，按照创作主题，根据反映在头脑中的现实生活，塑造艺术形象、结构、线条与色彩、设计表现手法等一系列活动，借助笔墨体现出视觉形象，成为一幅绘画作品。构思过程不仅仅是对写生过程中的客观物象的重新组合，而且是以主观情感为主的再创造。顾恺之早就提出了"迁思妙得"的绘画理论，就是要把主观的情感融入客观的物象之中。情是创作的主体，只有动情，作品才能感动观者。"登山则情满于山，观海则意溢于海。"作者的情满意溢正是使作品情景交融和打动观者的必要条件。虽然画的花和草，但表现的应是人的情和意。

运用主观情思，借助笔墨体现。

制 作

首先是备好材料：笔墨、熟宣纸、勾线笔、白云笔等。在制作程序上工笔画的方法一般都离不开以下几个步骤。

①把画稿进行勾线，勾出的线要求富有弹性，线讲究线群组织、线分隔，讲究节奏感、韵律感。用笔做到流动劲挺。

②先用淡墨将画中有墨色的地方多遍染出。染色讲究"三烘九染"，即每次颜色染三遍罩染一遍，然后再分染、再罩色，又再分染、再罩色。

画杂石色时要注意先用水色打底，这样画出的颜色就感觉有厚度。如染石青、朱砂（这些都是石色）一定要用花青打底，染朱砂要用曙红打底。

③整体出发，调整画面。也就是烘托画面，使主体更突出，达到气韵生动的效果。

（一）

（二）

（三）

范 例

《秋夜》陈岫岚

《海女》 陈岫岚

《唐马新彩》陈岫岚

《女儿心》黄慧玲

《细雨无垠》黄慧玲

《梦回故里》杨秀华

《畲乡风情》杨秀华

学年		上课日期	月 日 - 月 日	课程项目名称		授课班级	
授课教师		总课时	57	联系电话		教材情况（选用/自编）	
教材名称	《中国画工笔基础》	出版社	上海人民美术出版社			书号	

子项目一：中国画课程		授课地点	工作室设备	所需工具材料	教学活动流程与步骤要点	验收要点及支撑素材	课时	实施周
项目内容	工作任务							
中国工笔画临摹	1.赏析优秀画作品	中国画工笔花鸟工作室	工作室化教学教室、多媒体教学设施、参考书、书桌、座椅、水槽、通风	1.勾线笔、毛笔、卡纸、碟、颜料、胶水	运用PPT课件讲授赏析优秀中国画临摹作品全过程	理解整个临摹过程；支撑：习题作业。	12	1
	2.准确完成临摹画稿起稿				1.图书馆收集资料；2.临摹画稿起稿；3.铅笔绘制；4.审稿通过	根据临摹作品，完成画稿；支撑：收集的资料；设计草图；完成的设计稿	12	1
	3.准确完成临摹线描及画稿着色				1.将完成的正稿上色；2.熟悉中国画材料的性能、熟悉工具的性能及使用方法、熟悉中国画花鸟临摹技法与要求。	根据临摹作品，完成画稿；支撑：完成后的临摹作品（照片）	12	2

子项目：		授课地点	工作室设备	所需工具材料	教学活动流程与步骤要点	验收要点及支撑素材	课时	实施周
项目内容	工作任务							
中国画工笔绘画技法表现	1.能进行中国画工笔绘画写生，表现物像的结构和透视	中国画工笔画工作室	工作室化教学教室、多媒体教学设施、参考书、书桌、座椅、水槽、通风	1.勾线笔、毛笔、熟宣纸、画板、碟、颜料、胶水	1.熟悉中国画工笔画构图知识与形式；2.熟悉对项画稿比例关系；3.熟悉中国画工笔画写生方法。	用文字记录色彩 熟悉中国画工笔画写生对象造型美，完成画稿；支撑：完成后写生的作品（照片）		
	2.能表现中国画工笔绘画写生的画稿设计				1.归纳、提炼取舍、夸张；2.能熟悉表现对象线造型的装饰性及审美法则。	能中国画工笔绘画写生；支撑：完成后写生变化的作品（照片）		
	3.能完成一幅写生的中国工笔画作品				1.熟悉掌握正确的中国画工笔画绘制方法和绘制步骤；2.熟悉中国画工笔画的表现技法；3.国画法多种形式完成。	独立完成一幅简单的或是花鸟，或是人物中国画工笔画作品；支撑：完成后写生的作品（照片）		

子项目：		授课地点	工作室设备	所需工具材料	教学活动流程与步骤要点	验收要点及支撑素材	课时	实施周
项目内容	工作任务							
中国画工笔画创作与制作	1.能完成创作画稿		工作室化教学教室、多媒体教学设施、参考书、书桌、座椅、水槽、通风	勾线笔、毛笔、熟宣纸、碟、颜料、板材、中国画颜料、岩彩、胶水	1.能用中国画工笔画造型语言绘制的方法收集资料和构思整理；2.铅笔绘制；3.审稿通过；4.能熟悉中国画工笔的知识和造型艺术；5.每个学生画出具有主题性创作中国画工笔画稿。	能完成创作画稿支撑：收集的资料；设计草图；完成的设计稿；支撑：完成后创作画稿（照片）		
	2.能完成中国画工笔画着色				1.熟悉中国画工笔画表现形式、将完成的正稿上色；2.熟悉中国画工笔画材料的性能；3.熟悉工具的性能及使用方法；4.熟悉掌握正确的中国画工笔画绘制方法和绘制步骤；5.熟悉中国画工笔画的表现技法；6.熟悉国画工笔法及形式感。	将完成的正稿上色；支撑：完成色彩的作品（照片）		

实训操作安全教育内容	工作室安全制度教育			

备注：机动：参观博物馆、美术馆、相关企业、公司

填表说明：1.本计划由授课班级系部审核，通过后交授课班级系部一份，交教务处电子文档、有签名的纸质文本各一份，任课教师自己留一份；2.每个授课班填写一份。

填表人签名		日期		系部主任审阅意见及签名		日期	